视觉传达设计
必修课

VISUAL COMMUNICATION DESIGN
COMPULSORY COURSE

苏州大学
国家级一流本科专业
建设成果
★ ★ ★

COLOR
COMPOSITION

色彩构成

方　敏　丛书主编

杨朝辉　丛书副主编

杨朝辉　侯　宇　潘梦琪　编著

U0368143

化学工业出版社

·北京·

丛书编委会名单

丛书主编：方　敏

丛书副主编：杨朝辉

编委会成员：杨朝辉　陈　刚　苗海青　蒋辉煌　翟茂华　吴秀珍
　　　　　　　侯　宇　潘梦琪　潘　昊　王志萍　史爽爽　于雅淇
　　　　　　　孙福坤　吕思狄

内容简介

本书主要包括六方面内容：色彩构成概述、色彩的基本原理、色彩的对比与调和、色彩的采集与重构、色彩的生理视觉与心理联想、色彩构成与设计应用。本书在讲解角度与实践应用等方面进行了大胆创新，精心选择优秀的色彩构成案例，以独特的视角进行分析、讲解。另外，书中每章后面都设有相关的专题拓展与思考练习，可以增强学生对色彩构成的学习兴趣，从而达到更好的学习效果。

本书内容丰富，图文并茂，突出实用案例，可以为广大艺术设计爱好者提供设计参考，也可以作为各艺术设计院校色彩构成课程的教材。

图书在版编目（CIP）数据

色彩构成/ 杨朝辉，侯宇，潘梦琪编著 .—北京：
化学工业出版社，2023.5
（视觉传达设计必修课 / 方敏主编）
ISBN 978–7–122–43037–3

Ⅰ.①色… Ⅱ.①杨… ②侯… ③潘… Ⅲ.①色彩学
Ⅳ.①J063

中国国家版本馆CIP 数据核字(2023) 第039639 号

责任编辑：徐　娟　　文字编辑：刘　璐　　　版式设计：潘　昊
责任校对：宋　夏　　　　　　　　　　　　封面设计：孙福坤　吕思狄

出版发行：化学工业出版社（北京市东城区青年湖南街13 号　邮政编码100011）
印　　装：中煤（北京）印务有限公司
787mm×1092mm　1/16　印张11　字数250 千字　2024 年1 月北京第1 版第1 次印刷

购书咨询：010-64518888　　　　　　　售后服务：010-64518899
购书网址：http://www.cip.com.cn
凡购买本书，如有缺损质量问题，本社销售中心负责调换。

定　　价：68.00元

写在前面的话

设计是改变原有事物，使其变化、增益、更新、发展的创造性活动，是解决问题的过程。从古至今，人们为了实现各种美好的愿望，通过造物活动改造世界，创造文明，产生价值。这个过程中包含了每个人做出的无可计数的决定和选择。因此从某种意义上来说，人人都是天生的设计师。我们从设计中来，也会持续不断地投身到设计中去。

以信息技术为主导的产业变革带领我们走进了智能时代，设计概念的边界也在这一过程中不断拓展，设计的意义逐步发展为对形式与功能的关系优化，对社会环境中各种系统的构建和连接。设计伴随着经济、社会、行业的发展和革新成长为一种跨学科、跨领域、跨组织的学科。这个世界正在发生巨大的改变，引发了我们对设计教育方式的再次思考。在这样的时代背景下，设计教育体系亟待更新。可喜的是，近十年来设计教育体系的更新在中国高等教育中非常明显，然而当前的设计教育依旧面临诸多挑战，这需要不断探索新时代下如何打造设计教育创新方案，培养具备基础扎实，同时拥有更多元、开放、创新的设计意识、设计理念、思维模式和技术能力的人才。

本丛书名为"视觉传达设计必修课"，此次出版《色彩构成》《新媒体艺术设计》《装饰图案基础》以及《陶艺设计基础》四本。虽是"必修课"，但不完全是基础教学的内容。本丛书不仅基础知识翔实，还鼓励设计师进行全新的视觉探索，从多角度、全方位观察与分析众多设计案例，挖掘各种要素之间完整清晰、多彩多样的关联。本丛书启发、引导读者培养设计思维，形成思辨意识，有意识地开展设计分析与推理工作，摆脱旧有模式的惯性束缚，为认知的发展开辟新道路，拓展思维的边界，最终自我迭代出独有的、创新性的知识结构。本丛书帮助读者掌握解决问题的核心思维方式，从而提升设计能力，并设计出创造性的方案。

本丛书作为国家社科基金艺术学重大项目"中国品牌形象设计与国际化发展研究"的重要成果，将在设计交流国际化的背景下诉说中国价值，为广大读者梳理出一套科学有效的设计方法论。《色彩构成》《装饰图案基础》是艺术设计的基础，扎实的基础知识对设计师尤为重要，这也是通向专业性、创造性的金钥匙。《新媒体艺术设计》融合了"艺术学"和"计算机科学技术"这两个性质完全不相同的学科，呈现出了前所未有的发展速度和态势。《陶艺设计基础》不仅能提升读者的基础造型能力，在现代陶艺与环境设计艺术相融合的创新趋势下也能为读者指明新方向。本丛书能够让设计方法由单一的美化发展为囊括构建塑形、内化整合、多元创意等多个步骤在内的专业流程。

在苏州大学艺术学院给予的平台、学院领导的大力支持下，以及化学工业出版社领导和各位工作人员的倾力相助下，加上各位编委的紧密协助，本丛书得以顺利出版。在此，向以上致力于推进中国设计教育事业的专家、同行们致以诚挚的敬意和感谢！

本丛书的编纂历经艰难辛苦的探索，其中难免存在疏漏和不足之处，敬请广大读者批评指正，以便在以后的再版中改进和完善。

方敏

2023 年 2 月

注：本丛书为国家社科基金艺术学重大项目"中国品牌形象设计与国际化发展研究"阶段性成果，苏州大学国家级一流本科专业建设成果。

目录

CONTENTS

Color
Composition.

第 1 章　色彩构成概述

内容关键词：

色彩　构成　形成　发展　原则

学习目标：

● 理解色彩构成的基本概念

● 了解色彩构成的形成与发展

● 认识色彩构成的基本原则

1.1　色彩构成的概念

● 色彩构成是 20 世纪初伴随现代艺术设计教育兴起而形成的一种色彩研究体系，主要是从构成要素以及要素与要素之间的关系展开对色彩系统的研究，特别强调对色彩的形式美以及色彩造型、表现、应用的各种可能性进行多样化的探索。

1.2　色彩构成的形成与发展

● 俄国的构成主义运动
● 荷兰的风格派运动
● 以德国包豪斯为中心的设计运动

1.3　色彩构成的基本原则

● 平衡
● 节奏
● 强调
● 分隔
● 统一

1.4　专题拓展：约翰内斯·伊顿

1.5　思考练习

在日常生活中，色彩无处不在，色彩是创造缤纷世界的重要部分。如蔚蓝的天空带来无拘无束的遐想（图 1-1）、洁白的云朵给人松盈沉浸的体验（图 1-2）、碧绿的草原透露着生机与希望（图 1-3）、绚丽的彩虹展现出斑斓的画卷（图 1-4）……人们不但从客观现实中认识了五彩斑斓的世界，而且在时间的演变中，进一步加深了对色彩的理解与运用。人们对色彩的反应通常都是主动且自发的，客观现实所反映的万千色彩都被赋予了特定的意义和情绪，而艺术家们则会用色彩来表现自己无限的想象力和非凡的创造力。

图 1-1 《劳济茨地区的山脉》

图 1-2 《云》

图 1-3 《南摩拉维亚》

图 1-4 《白云石山脉的夏天》

1.1 色彩构成的概念

色彩是设计的基本要素，对设计作品的生成至关重要。在创造和设计作品的过程中，如何选择合适的色彩并创造出良好的色彩效果，是一个无法回避且需要积极解决的问题。色彩的组合搭配与应用是一门学问，而色彩构成便是一门研究色彩、探讨色彩组合规律及表现形式的学科，研究色彩构成可以加深人们对色彩规律与呈现形式的认识。

"构成"是一种造型概念，其含义是将不同形态的单元进行重组，构成一个新的单元。而色彩构成就是将两种或两种以上的色彩按照一定的形式法则与构成规律，对所需构成要素进行处理，以促成各个要素之间的和谐关系；并根据不同的对象进行分析、采集、概括与重构，从而创造出美的色彩关系和组合形式。

色彩构成是 20 世纪初伴随着现代艺术设计教育兴起而形成的一种色彩研究体系，主要是从构成要素、要素与要素之间的关系展开对色彩系统的研究，特别强调对色彩的形式美以及色彩造型、表现、应用的各种可能性进行多样化的探索。其基本研究内容包括从物理学方面研究色彩的性质，从生理学方面研究色彩的视觉规律，从心理学方面研究色彩的情感表达，从美学方面研究色彩的造型形式，从人机工程学方面研究色彩的应用。色彩构成既吸收了写生色彩学对色彩本质的科学认知，又吸收了装饰色彩学对色彩关系的理想化处理，以及富有浪漫情怀的创造性。在此基础上，又从物理学和应用工程学的角度对色彩进行了系统的定性和精确的定量。例如，在色彩构成中形成了"色立体"的概念，是采用科学的方法研究色彩之间关系的体现，能够帮助人们全面而理性地理解色彩特性、确定各种色彩的特征，是一种逻辑思维与形象思维的有机结合。因此，色彩构成是一门既遵循客观色彩，又融合主观色彩，并兼顾两者关系以及不断追求创新的艺术。

1.2 色彩构成的形成与发展

色彩构成起源于 20 世纪初的欧洲，是一种新的造型观念。当时的欧洲是现代主义运动的中心，受当时流行的构成主义艺术思潮的影响，艺术与设计在造型观念和表现形式上追求结构与秩序的条理性、规律性，充分体现了理性主义的特征。1730 年，詹姆士·查尔斯福·卢布隆发表了三原色论。1802 年，英国物理学家杨恩发表了色光三原色论。1839 年，法国化学家谢弗鲁尔发表了题为《论色彩的同时对比规律与物体固有色的相互配合》的一篇文章，文中提出了全新的色彩对比概念及观点。1865 年，英国物理学家马克斯威尔的电磁波学说和混色实验相继问世。1879 年，美国物理学家卢德的《现代的色素》，使色彩艺术从传统架上绘画向现代表现色彩艺术过渡，经历了印象派、新印象派、后印象派和抽象派等具有革命性的发展时期。19 世纪，由于光学理论及其实践的发展，加上日益成熟的摄影技术，一些有关色彩理论的科学论述层出不穷，为欧洲艺术家探索新的绘画表现形式奠定了理论基础，极大地动摇了一

向视模仿自然色彩为全部目的的传统绘画观念。特别是印象派画家克劳德·莫奈（Claude Monet，1840—1926）致力于从大自然环境与光线中进行色彩的研究，大胆地抛弃了传统古典主义绘画的棕褐色调，采用鲜明的色彩和笔触进行户外写生创作（图1-5~图1-9）。

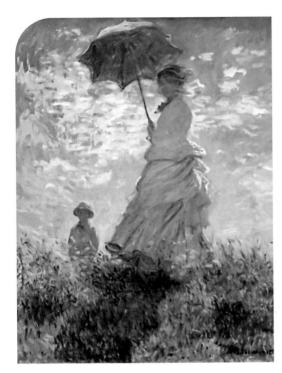

图1-5 《撑阳伞的女人》

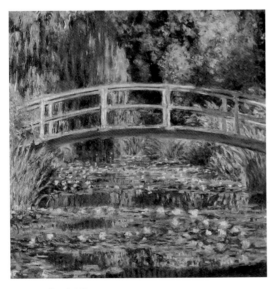

图1-6 《日本桥》

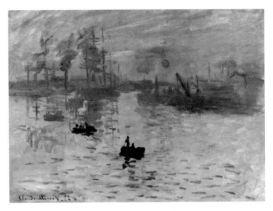

图1-7 《日出·印象》

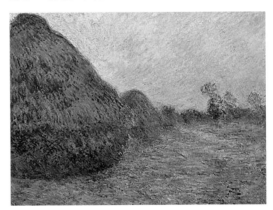

图1-8 《干草堆》

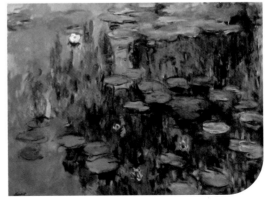

图1-9 《睡莲》

　　新印象派画家乔治·修拉（Georges Seurat，1859—1891）在研究光学和色彩学新理论的基础上，发明了"点彩画法"，这是一种以难以计数的小色点为基本单元来构置画面的绘画方式。此种独特的绘画风格，在色彩表现与分析方面做出了新的贡献（图1-10、图1-11）。

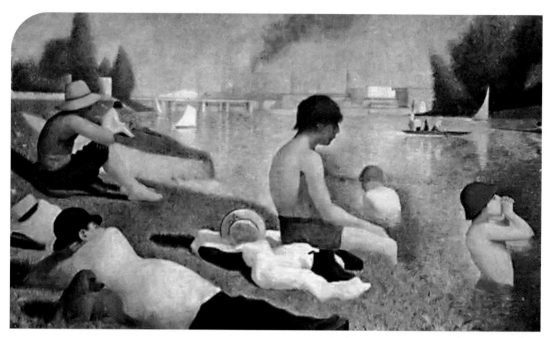

图1-10 《阿斯尼埃尔的沐浴》

图1-11 《大碗岛的星期天下午》

印象派画家如文森特·威廉·梵高（Vincent Willem van Gogh，1853—1890）反对科学和客观的力量，擅长从个人主观角度切入。所展现于眼前的常见事物被艺术家"改头换面"，在主观理解后进行了大胆创新，使用了强烈的表现主义色彩，吸取了印象派画家在色彩方面的经验。同时，受到东方艺术特别是日本版画的影响，逐渐形成了独有的表现形式与独特的艺术风格，种种原因促成了表现主义的诞生（图 1-12～图 1-15）。

图 1-12 《梵高在阿尔勒的卧室》

图 1-13 《星月夜》

图 1-14 《花瓶里的十五朵向日葵》

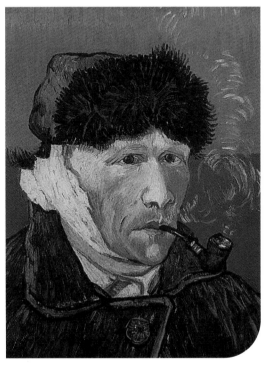

图 1-15 《绑绷带的自画像》

现代抽象绘画的始祖瓦西里·康定斯基（Wassily Kandinsky, 1866—1944）则比印象派画家更大胆、更明确地反叛了传统。在印象派画家的作品中，色彩还是依附于具象的物体之上。而在康定斯基的作品中，已经见不到传统绘画中的客观具象物体，色彩仿佛变得具有自我主张，不再依附于任何具体的客观物象而存在。在康定斯基绘画风格的引领下，色彩逐渐从绘画中独立出来，并形成了独特的价值。而作为冷抽象绘画代表人物的皮特·科内利斯·蒙德里安（Piet Cornelies Mondrian, 1872—1944），一反原有的绘画经验与风格，只用三原色构成画面，探索色彩的抽象表现形式 —— 几何构成。无论是何种抽象派，其诞生都无法脱离时代背景而论。抽象派的产生主要受到工业、科学技术发展的影响，当时现代派建筑和环境的要求为"概括、精练和简化"，由此，与之相适应的艺术形式 —— 抽象派猛然发展（图 1-16～图 1-21）。

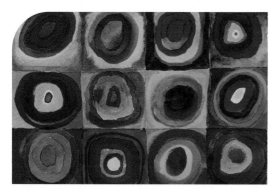

图 1-16 《带有同心圆的正方形》

图 1-17 《组成 VII》

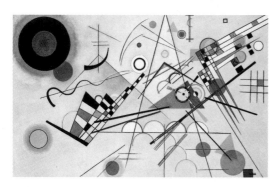

图 1-18 《组成 VIII》

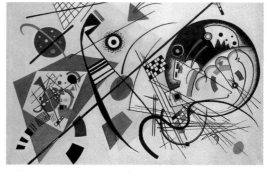

图 1-19 《横线》

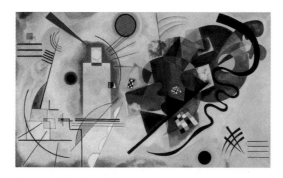

图 1-20 《黄 - 红 - 蓝》

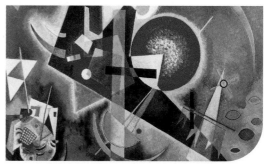

图 1-21 《蓝色》

总的来说，西方的构成主义艺术思潮给艺术设计领域带来了深远的影响。每位设计师都想将这个时代最好的艺术成果纳入自己的作品当中，从而使构成艺术生成的形态被大量采用。这些非具象形态，具有简洁、明快、精致的特点，与现代设计的理念高度吻合。于是，在多样化的传播手段中，它们通过艺术思想和设计作品的方式，遍及世界各地。由此可见，构成教育是在构成主义的艺术与设计中不断摄取养分发展起来的。作为欧洲现代主义运动重要发展阶段的构成主义，其三大运动分别为俄国的"构成主义"运动、荷兰的"风格派"运动以及以德国包豪斯为中心的设计运动，这些著名的艺术运动为日后形成构成学的学科体系奠定了强大基础。

1.2.1 俄国的构成主义运动

俄国构成主义运动大约发生在 1914～1925 年间，处于俄国"十月革命"胜利前后。在这个大环境下，在一小部分先进知识分子中产生了前卫艺术运动和设计运动，这为构成主义在艺术学、建筑学领域提供了设计实践的机会。俄国构成主义者高举着反艺术的大旗，避开传统艺术材料，如上光油、颜料、画布。因此，艺术品可能多来自现成物，如木材、金属、照片、纸。俄国构成主义运动在所有领域的艺术活动，无论是平面设计，还是电影和戏剧，目标都是通过结合不同的元素来构筑新的虚拟现实。构成主义对工业设计的重要意义在于：它们的目的是将艺术家改造为设计师。当时，艺术家的作品经常被视为系统的简化或者抽象化。事实上，当时设计师的观念仍未形成体系。其中具有代表性的人物包括卡西米尔·塞文洛维奇·马列维奇（Kazimir Severinovich Malevich，1878—1935）、瓦西里·康定斯基、弗拉基米尔·塔特林（Vladimir Tatlin，1885—1953）等人。

1.2.2 荷兰的风格派运动

荷兰的风格派运动也被称为新塑造主义，主张抽象、单纯和质朴。在图形创作上演变为几何形状；在色彩使用上，遵循单一原则，只使用黑与白的原色。代表人物包括特奥·凡·杜斯伯格（Theo van Doesburg，1883—1931）、皮特·科内利斯·蒙德里安等人。1917～1928 年间，画家特奥·凡·杜斯伯格出版了一期名为 *De Still* 的期刊，目的是为传播风格派的理论。1917年 6 月 16 日，蒙德里安及其艺术同僚创建了《风格》杂志，主要用于宣传和推广他们的艺术理念和艺术实践。这份颇具影响力的评论杂志自创刊以来，为风格派的思想传播和作品汇集做出了巨大贡献，风格派的名称亦源于它。其中，蒙德里安的艺术观点和绘画风格，奠定了风格派的绘画与设计形式基础。《风格》杂志的版式设计能够集中体现该种风格的特色，笔直纵横的线结构、简洁的几何形态、无装饰线字体的有序排列与整齐布局，显现出浓厚的秩序感、强烈的逻辑性和高度的理性，由此构成了一种全新的视觉语言形式。

1.2.3 以德国包豪斯为中心的设计运动

1919 年，德国著名建筑家、设计理论家瓦尔特·格罗皮乌斯（Walter Gropius，1883—1969，图 1-22）于德国魏玛创建的包豪斯（原名公立包豪斯学校，图 1-23），是世界上第一所设计教育学院。其第一任校长就是瓦尔特·格罗皮乌斯，在该学院执教的多为当时著名的艺术家和设计家，包括瓦西里·康定斯基、拉兹洛·莫霍利·纳吉（Laszlo Moholy Nagy,1895—1946）、约翰内斯·伊顿（Jogannes ltten，1888—1967）、保罗·克利（Paul Klee,1879—1940）等人。

包豪斯是世界上第一所完全为发展设计教育而建立的学院。这所学院在艺术界名声大噪，无人不知、无人不晓。除了艺术专业以外，其影响的深度和广度超出了人们的想象，几乎找不到完全不受包豪斯影响的设计教育机构。包豪斯强调集体工作方式，着重团队合作，用以突破艺术教育的个体壁垒，为企业化、商业化的工作奠定基础；强调标准，用以打破艺术教育过度的自由化和非标准化；并试图在科学的基础上，组织构建一种新的教育体系，强调科学的、逻辑的工作方法和艺术表现的结合。

经过十余年的努力，包豪斯汇集了 20 世纪初欧洲各国关于设计的新探索与实验成果，并在此基础上加以发展和完善，使学院成为集欧洲现代主义设计运动大成的中心，将欧洲的现代主义设计运动推上了空前的高度。一直以来，包豪斯被誉为 20 世纪最具影响力的艺术院校，在当时的社会环境中，它是乌托邦思想和精神的中心。它开创了现代设计的教育理念，并在艺术教育理论和设计实践中取得了无法否认的杰出成果与卓越成就。包豪斯的发展历程，在某种程度上可以被视为现代设计诞生的历程，也可以说是连接艺术和机械技术这两个相差甚远的领域的桥梁。包豪斯无论是在建筑学、艺术学还是工业设计方面，都占有主导地位与绝对的优势。

图 1-22 瓦尔特·格罗皮乌斯

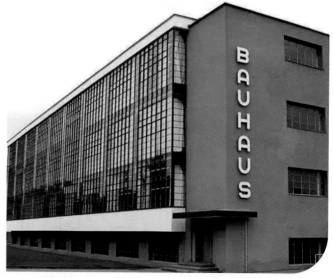

图 1-23 包豪斯

色彩构成概述 | 第 1 章

从长远的思想影响来看，包豪斯不仅奠定了现代主义设计的理念基础，还建立了现代主义设计的欧洲体系原则。其目的在于：一是理性地研究色彩本身的各项性质；二是感性地开发色彩的构成表达，特别是伊顿的色彩视觉课程，主张从科学的角度研究色彩，而不是像当时其他美术教育者那样仅仅重视色彩对人的情感作用、视觉效果及心理反应；三是通过系统的理论教育来启发学生的创造力，丰富学生的视觉经验；四是通过严格的色彩教学方式对学生进行循序渐进的引导，使学生掌握色彩创作原理并应用到专业设计中去。这些都对当今的色彩构成教学体系产生了深远的影响。它把以观念为中心，以解决问题为中心的设计体系较为完整地建立起来。从另一个角度来看，世界现代设计的教育体系无处不体现着包豪斯的痕迹与影响，如基础课程的安排、理论课程的设置比例、强调学生在工厂中工作的指导思想、设计学院与企业的密切联系等。

以德国包豪斯为中心的设计运动奠定了现代设计教育的结构基础。在比利时设计家亨利·凡·德·威尔德（Henry van de Velde）的实验基础上，包豪斯开创了各种工作室，涉及金属、木材、陶瓷、纺织、摄影等。并将设计教育建立在科学的基础之上，打破了陈旧的学院式美术教育的框架。1920 年，包豪斯的重要教员、色彩专家约翰内斯·伊顿创立了"基础课"，在此之前并未有基础课之说。同时他创造了结合大工业生产的教学方式，为现代设计教育的发展奠定了基础，培养了一批既熟悉传统工艺又了解现代工业生产方式与设计规律的专门人才，形成了一种简明的、适合大机器生产方式的美学风格，将现代工业产品的设计提高到了新的水平。目前，世界上各个设计教育单位，乃至美术教育院校的"基础课"，几乎都是由包豪斯首创。这个基础课程的结构，把对平面和立体结构的研究、材料的研究、色彩的研究三方面独立起来，使视觉教育第一次较为牢固地建立在科学的基础上。同时，包豪斯广泛采用工作室体制进行教育，让学生动手参与制作过程，完全改变了传统的只绘画、不动手制作的教育方式；与此同时，包豪斯还开始建立与企业界、工业界的联系，开创了现代设计与工业生产密切联系的新篇章。

构成教育体系的形成离不开包豪斯对现代设计教育理论和方法的贡献，它将欧洲的艺术运动成果同现代设计精神结合，摆脱了以往美术和美术教育所坚守的以具象为基础的写实精神。包豪斯以全新的理念和思维方式分解构成物体的各个要素，肯定科学技术的进步，注重材料的应用和质感的表达，开创了新型的艺术设计教育体系。

由于第二次世界大战等原因包豪斯被迫解散，但其先进的思想却在世界范围内得到进一步发扬光大。包豪斯的教授们为了逃避纳粹的压迫开始流向海外，其精神也随之传播到世界各地。他们按包豪斯的教学体系和理念从事设计教育和研究工作，为世界各国继承和发扬包豪斯精神做出了重要贡献。因此，色彩构成不是凭空产生的，是在当时社会大环境背景下，在色彩研究和创作实践两者互为因果与互相促进下产生的。

20世纪80年代，色彩构成最初作为教学手段传入中国。当时，西格蒙德·弗洛伊德（Sigmund Freud）的精神分析、弗里德里希·威廉·尼采（Friedrich Wilhelm Nietzsche）的唯意志论和让－保罗·萨特（Jean-Paul Sartre）的存在主义等西方文化思潮涌入中国，使中国艺术家的思想发生了变化，进而使作品也呈现异彩。在这些画面里，抽象与具象、古老与现代、大俗与大雅、理性与感性、秩序与破坏进行对话，营造出了新的视觉体验。

1910年前后，中国浙江中等工业学堂就已经开设了艺术设计课程。20世纪上半叶，陈之佛、庞薰琹等海外归来的中国现代艺术教育的开创者也曾开办图案课堂，讲授图案色彩（图1-24）和装饰色彩等课程。在这个特定的历史时期，对于培养设计师认识色彩和应用色彩的能力起到了重要而深远的作用。

1928年，陈之佛出版了《色彩学》。1938年，商务印书馆出版了李洁冰所著的《工艺意匠》一书，书中囊括了"基本形与艺术形""构成之原理与法则""平面构成上之工艺意匠""立体构成上之工艺意匠""色彩配合之意匠"等，极似现代设计基础的训练方法。但因为抗日战争、解放战争等历史原因，我国内地的色彩教育陷入了长期的停滞状态，我国香港地区却因为地域优势而提前发展起来。20世纪70年代末至80年代初，随着改革开放政策的实施，我国内地才从我国香港和日本引进了色彩构成课程。

图1-24 《图案》

1978 年，广州美术学院的尹定邦教授借鉴我国香港与日本色彩构成教育的方法和手段，编写了一本较为系统的色彩构成课程讲义，作为设计基础中的色彩训练之用，取得了很好的教学效果。于是，在随后的几年里，尹定邦教授带着他的教学成果在国内各大艺术院校做巡回展览和教学，将色彩构成通过教学及展示的方式进行传播。经过十多年的积累和发展，广州美术学院于 1990 年设立构成专业，并聘请日本构成教育家朝仓直已为名誉教授。广州美术学院于 1991 年和 1993 年两次选送教师赴日本，专研构成教学。之后，广州美术学院的构成学被列为广东省重点学科之一。构成学从一门课程到成为一个专业方向，再到成为一门独立的学科，标志着我国现代构成研究进入了一个新的时期。

我国引进色彩构成课程后，其色彩构成理论猛烈地冲击了传统的"图案色彩"教学模式，使我国的色彩教育理念发生了重大变化。经过近 20 年的发展，我国的色彩构成教育体系逐渐趋于成熟和完善。跨入 21 世纪，面对新技术的飞速发展，面对激烈的生存与发展的竞争，艺术设计领域的教学创新已成必然之势。这就要求艺术设计及绘画创作人员跟上时代步伐，特别是在艺术设计与时代、科技、社会等诸多方面紧密联系的形势下，艺术教育必须结合多种因素推出新的、适宜的、科学的教学方法。

色彩构成作为艺术设计的基础课程，从开创以来一直受到人们的重视。随着信息时代的到来，色彩构成不再仅仅作为学术研究的一个方面，更多的是改善着我们的生活环境，融入了我们的日常生活中。色彩构成从传统绘画艺术中脱离出来，应用到当代设计中，在视觉传达设计、数字媒体设计、空间环境设计及服装设计等方面都扮演着不可或缺的重要角色，这为色彩构成理论和应用研究提供了多样的思路，具有广阔的发展前景。

1.3　色彩构成的基本原则

1.3.1　平衡

从物理学上讲，平衡是指物体左右对称的状态。从造型艺术上讲，则指作为要素的形、色、质等在感觉上、心理上的一种均衡，以及在视觉上获得的一种安定感。

色彩中的平衡主要分为对称的平衡和非对称的平衡两种形式（图 1-25、图 1-26）。对称的平衡具有单纯、明了的秩序特征，最容易达成。它具有平静、安定的视觉效果，但也容易显得呆板、单调、缺乏活力。非对称的平衡指在配色时按照一定的空间做适当的调整，使色彩在面积、位置等方面呈不对称，不平均分布，但在对比的强度上感觉是相等的，是一种舒适的平衡状态。如重色和轻色、强色和弱色、膨胀色和收缩色等各色性格都是相对立的，若要达到平衡的效果，在配色时应变化其面积、形状及位置，以保持色彩的相对平衡。非对称的平衡色彩效果丰富、活泼、极富运动感。但由于这种平衡不能只靠单纯的数字比例实现，大多数时候只能凭借个人的艺术修养和视觉直觉，是较难把握的一种色彩处理技法。

图 1-25　对称的平衡

图 1-26　非对称的平衡

1.3.2　节奏

节奏原本是指音乐中交替出现的，有规律的强弱、长短的现象，后来用以形容事物均匀的、有规律的安排。在色彩中，可通过色相、明度、纯度的某种变化和反复，使色彩产生完美和谐的节奏，这种节奏取决于色彩配置的协调性与匀称性。在色彩构成中，主要分为以下三种节奏。

（1）渐变的节奏

色相、明度、纯度和一定的色彩形状、色彩面积等按照光谱或色相环的次序排列，形成逐渐过渡的节奏，称为渐变节奏。这种渐变可以由小到大或由大到小、由强到弱或由弱到强、由冷至暖或由暖至冷，由深到浅或由浅到深、由纯到灰或由灰到纯等。通过不同的等差级数的变化，产生不同的渐变效果。如等差级数为 1、2、3、4、5、6 的渐变是按照一级差的秩序变化的；等差级数为 1、3、5、7、9 的渐变，是按照两级差的秩序变化的。差数越小，渐变的效果越柔和，差数过大则会显得生硬、割裂，反而失去了渐变的意义（图 1-27）。

图 1-27　渐变的节奏

（2）反复的节奏

反复的节奏包括连续反复和交替反复两种（图1-28、图1-29）。连续反复指将同一色相、明度、纯度或同一形状、面积的色彩连续做几次同样的反复所获得的节奏。这种反复的要点可以是一个要素，也可以是多个要素组成的小单位。连续反复极富节奏感，但容易显得单调、死板。交替反复指几个独立的要素或对比要素在方向、位置、色调等方面交替重复的节奏。它的变化必须遵循一定的格式和一定的规律，形成一种更具有视觉感与冲击性的节奏。

图1-28 连续反复

图1-29 交替反复

（3） 多元的节奏

多元的节奏是各种复杂元素组合形成的一种较为自由的节奏（图 1-30）。配色中将色彩的冷暖、明暗、鲜浊、形状等，进行高低、起伏、重叠、转折、强弱、方向等多方面的变化，便可在视觉上获得一种具有动感的、有生气的、充满个性的节奏。但是，如果这种节奏组织不当，也容易显得杂乱无章。

图 1-30 多元的节奏

1.3.3 强调

强调是指在最小的部分用强烈的、显眼的色彩引起人们的注意和兴趣。在改善整体单调的同时，强调是使构成要素各色间紧密相连并平衡的关键，至少是贯穿全体的一个有机组成部分。如在圆弧组合的形态中加入一个醒目的小圆，就能发挥强调的效果，使画面变得生动、有趣。

强调与色彩的选择、配置以及安排都有紧密的关系。一般情况下，色彩的选择和配置都以对比的效果为佳。通过色彩的明与暗、鲜与浊、冷与暖、黑与白、大与小等对比，便可以构成整体中的强调。只有强调的部分与整体成某种对比时，强调才能真正实现。另外，重要的位置本身就是一种强调，假如在黄金分割点上配置一种与众不同的色彩，就会具有明显的强调作用（图 1-31）。

图 1-31 强调

1.3.4　分隔

　　进行色彩配色时，为了补救色彩过于类似，画面可能会显得过于模糊和软弱，或因对比而显得过分强烈。需在配色的交界处嵌入其他色彩，使原配色分离，这就是色彩的分隔。它是调节、平衡色彩效果的重要手段之一（图 1-32）。

图 1-32 分隔

　　通常作为分隔的色彩有黑、白、灰、金、银五色。无彩色的分隔效果较好，因为白色是色彩中最亮的色，而黑色是最暗的色，所有的色彩相混都将产生灰色。黑、白、灰与任何一色搭配都是协调的。通过它们的分隔，可使界限不清的色彩搭配变得清楚分明，使对比过于刺激的色彩变得和谐一致。

1.3.5　统一

统一是指让整体被某一种色调所支配，进而呈现统一感。配色时，将所需要的全部色彩各掺入相同的色彩，便可以使色相、明度或纯度达到统一的效果。例如在蓝绿、蓝、蓝紫和紫色所构成的画面中，若要取得统一的效果，可在各色中加入适量的白色以取得在明度上的统一，或在各色中加入黑色以取得纯度上的统一，或加入少许红色以取得色相上的统一。

从色彩调和的理论上讲，同类色、邻近色比较容易取得统一，在不掺色的情况下，也能在视觉上形成统一的色调。而选择哪一种色调来支配整体，则要根据色彩的感情与画面的主题、设计者的目的来决定（图 1–33）。

图 1-33　统一

1.4 专题拓展：约翰内斯·伊顿

约翰内斯·伊顿（Jogannes Itten，图1-34）出生于1888年，瑞士人，信仰拜火教。他不但是画家、雕刻家，还是很有声望的美术理论家和艺术教育家。他毕生从事色彩学的研究，被誉为现代色彩艺术领域中最具有影响力的色彩大师。伊顿早年求学于日内瓦，1913年，他在德国斯图加特艺术学院学习，受到该院教师赫尔策尔的深刻影响，在那里他获得了极其重要的色彩理论知识。从他的作品中可以看出其对表现主义的巨大兴趣，这影响了他后期的创作以及教学工作。伊顿于1916年开始从事教学工作，他先在维也纳建立了一所艺术学校，后又加入魏玛的包豪斯，成为一位特殊的教师。1923年之前，他一直担任该校基础教学工作并编著教材，为包豪斯做出了十分重要的贡献。

图 1-34 约翰内斯·伊顿

约翰内斯·伊顿被公认为是系统地创造现代设计基础课程的第一人（图1-35）。在伊顿的设计基础课程中，学生必须进行两个重要方面的视觉训练：一是强调对于形态、色彩、材料、肌理的深入理解与体验，包括平面与立体形式的探讨与了解；二是通过对绘画的分析，找出视觉的形式构成规律，特别是韵律和结构两个方面的规律，逐步使学生对自然事物有一种特殊的视觉敏感性。

图 1-35 正在上设计基础课程的学生

在材料与工具的课程研究中，他要求学生对不同材料的质感肌理进行深入的观察和仔细的分析，并且要求学生凭借观察的记忆，对不同的材质如木材、石材、皮毛等加以描绘。同时，他让学生先了解色彩的科学构成，再进行色彩的自由表现。通过对色彩科学原理的分析，使学生能够对色彩的表现规律有全面、系统的理解，而不是像过去那样只是建立在艺术家不完全可靠、零碎的片段感觉基础之上。伊顿在包豪斯开设的基础课程有一定的特点，他注重培养学生三个方面的能力：一是解放学生的创造力和艺术天赋，自由地将亲身经验和感受表达在作品之中；二是使学生更有把握地选择自己的工作职业；三是将创造性的构图原则留给以后的学生。伊顿还认为，除了想象力和创造力之外，技术和经济因素也应该被引入设计创作过程。

约翰内斯·伊顿一生致力于色彩的研究，他著有《色彩论》《设计与形状：包豪斯基础课程》《色彩艺术》等书，其中《色彩艺术》是伊顿一生从事色彩学理论研究的重要成果，1961年在苏黎世出版。伊顿曾在《色彩艺术》中说道："光是色之母，色是光之子。"他专注于色彩王国那无穷尽的混合可能性，并从中观察、感知、体验、品味每一种相对独立的色彩及色与色之间和谐关系的处理。他擅长利用科学的构成方式，以及简单的色彩对比效果与分类，作为研究色彩美学的出发点，来达到色彩表现的最强效果，他的色彩理论为后来的设计教学做出了显著贡献（图 1-36）。

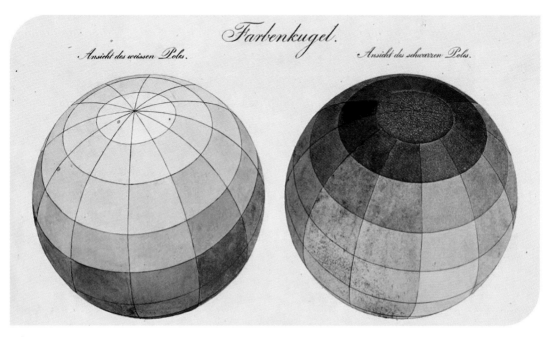

图 1-36 色球

伊顿的作品是色彩语言的理性演绎。他将色彩美学从印象（视觉上）、表现（情感上）和结构（象征上）三方面进行研究，并在作品中注入了科学理性的思考。例如 1944 年伊顿创作的《空间构成 2》（*Space Composition 2*，图 1-37），作品由简单几何图形构成。伊顿曾说："色彩就是生命，因为一个没有色彩的世界在我们看来就像是死的。"在深色背景中，用对比明显的补色关系进行调和，并由简单的几何图形构成，深刻描绘了他披长袍、剃光头，在黑暗社会现实中踏着色彩斑斓的阶梯通向光明未来的形象。整体画面的抽象感与神秘感让观众充满无尽感叹与遐想，这样富有亲和力的组合仿佛让观众跟随伊顿的创作灵感静静地去感悟神的存在。这在图 1-38 中表现得尤为清晰。充满光明的太阳图形中巧妙结合 12 色相环，并将 12 色由外向内进行明度渐变填充。有学者认为太阳是伊顿分析出 12 色相环的根本原因，1664 年牛顿成功应用三棱镜将太阳光折射出七种色彩，伊顿在研究色彩时应用该光学原理总结出 12 色相环。图 1-38 中的色彩明度渐变结合发散式的太阳图形充满着视觉张力，也印证伊顿宗教信仰在色彩应用上的独特表现。伊顿本能地从色彩对比、色彩比例及位置中创作出充满理性原则的作品（图 1-39、图 1-40），并用独树一帜的视觉语言形式表现出最强效果。

图 1-37 《空间构成 2》

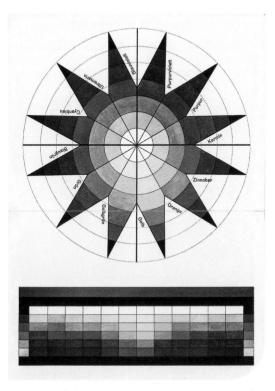

图 1-38 12 色相环

曾有许多艺术家在表现自己独特艺术作品时，经常用几何图形来作为创作的基本形，伊顿在这方面也是独具匠心。1916 年伊顿在一段笔记中写道，色彩与简单几何图形之间存在着有机关联，方形、圆形、三角形与色彩应该具有必然的内在联系。图形亦即色彩，没有色彩，就没有图形可言。图形与色彩是一体的，最简单的图形与色彩是一件艺术品最恰当的表现手段。因此，伊顿在包豪斯艺术学院任教时强调色彩训练和几何形态训练的结合。几何图形都具有独特的美学特征和表现价值，特定色彩与相应几何图形相结合的符号也具备特定的能指与所指。例如伊顿在 1944 年创作的《颜色》(*Die Farbe*)，该作品以三角形作为基本形，有规律地纵向、横向颠倒复制而成，也可以说是由六个三角形组合而成的六边形在做四方连续构成（图 1-41）。作品中的色彩对比醒目而突出，而纯色对比中加入黑白两色作为附属，这种巧妙的组合方式使得整体清晰明朗，整体画面倾斜和右下角蓝色三角形区域夸张的放大处理，增强了作品的视觉冲击力，画面中每一个交接点的精心设计最终打乱了平静，使空间运动起来。从作品中的色彩比例以及它们之间所处位置分析，视觉中心白色三角形三个顶点对应三角形均为对比色黑色区域，而白色三角形三条边所对应区域却用灵活的三间色填充，间色区域又可视为画面的灰度块面，再加上对比色彩的存在，使该海报的黑白灰层次关系十分明确，让观者在视觉上自然而舒适。伊顿在《色彩艺术》一书中指出"对比效果及其分类是研究色彩美学时一个适当的出发点"。作品中伊顿应用四对补色并填充有点对称的基本形，使得整个作品具有现代主义特征和人文气质，充分体现出瑞士表现主义平面设计的简约精神。

图 1-39 《红塔》

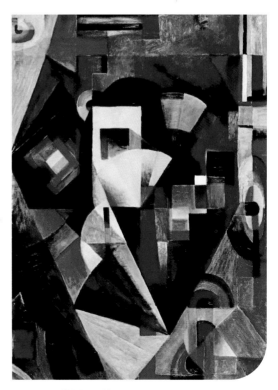

图 1-40 《蓝色构成》

又如 1915 年 27 岁的伊顿创作的《水平垂直》（*Horizontal Vertical*，图 1-42）。通过对其作品的分析，可以发现整个画面均以方形为基本形，从中心向水平和垂直方向演变与构成，水平方形从下方呈阶梯状由外往内渐变，而垂直方形比例及位置随意性较大。伊顿曾经常在课堂上提到，不论艺术如何发展，色彩永远是首要的造型要素。在水平、垂直中只有比例不等的方形作为基本形，然而色彩给予了画面动态感。水平方形中色彩纯度与明度由外向内慢慢变化，水平向中有冷暖色调之分，图形只是在应用色彩比例及位置方面有所差异，形依附于色彩，这印证了伊顿所提观点色彩永远是首要的造型要素，他这一观点对之后色彩在设计中的应用具有深刻的影响。

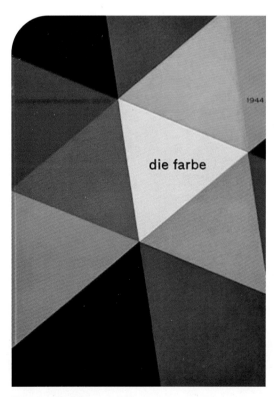

图 1-41 《颜色》

图 1-42 《水平垂直》

1.5　思考练习

◆　练习内容

1. 对色彩构成的形成与发展的内容进行归纳总结。

2. 掌握色彩构成的基本原则，分析不同原则的形式美感。

◆　思考内容

1. 理解色彩构成的基本概念。

2. 思考欧洲现代主义三大运动：俄国的构成主义运动、荷兰的风格派运动和以德国包豪斯为中心的设计运动为什么奠定了"构成学"学科体系的基础。

3. 分析约翰内斯·伊顿色彩课程对现代色彩教育的贡献。

更多案例获取

Color
Composition.

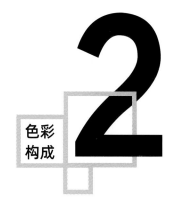

色彩
构成

2

第 2 章　色彩的基本原理

内容关键词：

光　色彩　三要素　推移　混合　表示方法

学习目标：

● 理解光与色彩的基本原理

● 了解色彩三要素与推移构成

● 认识色彩混合与色彩表示方法

2.1　光与色彩

● 色光的由来
● 色光的类型
● 光源色与固有色
● 有彩色与无彩色

2.2　色彩三要素与推移构成

● 色相与色相推移
● 明度与明度推移
● 纯度与纯度推移

2.3　色彩混合

● 色彩混合的基础
● 色彩混合的形式

2.4　色彩表示方法

● 色相环
● 色立体

2.5　专题拓展：皮特·科内利斯·蒙德里安

2.6　思考练习

色彩也叫颜色，是不同波长的可见光作用于人的视觉所引发的具体印象。总的来说，人之所以能看见五彩缤纷的客观事物，是因为照射到物体的光线从物体表面反射回来，并经过眼球中的视觉神经传入人的大脑，大脑产生的视觉印象使人能够区分物体的模样和色彩。因此，人们想要看见并识别、理解这些色彩，就需同时具备三个基本条件：光源、被照射物体和眼睛，三者缺一不可（图 2-1）。

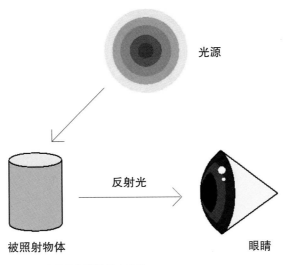

图 2-1 人看见色彩的基本条件

2.1 光与色彩

我们置身于一个五彩缤纷的"光色"世界之中，肉眼之所以能识别这些色彩，是因为这个世界上有"光"。色彩来源于光，没有光就没有色彩，光是人们感知色彩存在的必要条件。

2.1.1 色光的由来

正如"黑白分明"这个成语所反映的那样，白色与黑色是对立的。在古埃及时代，人们就意识到其他色彩来自"白色与黑色的接触"。白色与黑色的本质区别在于光的反射率或吸收率不同。我们在日常生活和学习中常用的白纸，其光反射率大约为 70%~80%，黑纸的光反射率则小于 10%。

在西方世界，色彩的发展历史源远流长，可以追溯至古希腊时期。古希腊人认为光明与黑暗不断争斗，因而产生了色彩。亚里士多德（Aristotle，公元前 384— 前 322）则认为色彩是连续的，红色居中，其他色彩依序排列：黄色较靠近白色，蓝色较靠近黑色，诸如此类。他根据纯色色相的深浅，拟订色彩的线状排列次序，这个色彩分类法流传了两千多年，时间可从公元前 6 世纪延伸到 17 世纪。

17 世纪末期，英国科学家艾萨克·牛顿（Isaac Newton，1643—1727）致力于色彩现象与光本质的研究，并通过实验揭示了色彩的本质，奠定了现代色彩学的理论基础，因而也被称为色彩学的奠基者。牛顿利用玻璃三棱镜将白色日光分解，观察到白色的太阳光被分解为红、橙、黄、绿、青、蓝、紫七种宽窄不一的色彩，并以固定的顺序构成一条美丽的色带，这就是光谱，亦被称为光的分解（图 2-2）。若将此七色光用聚光透镜进行聚合，我们会发现这些被分解的色彩又会恢复成原有的白色。所以，我们感受到的白色光实际上是由七种色光混合而成的。当白光通过三棱镜时，各种色光由于波长不同，有着不同的折射率，而被显现出不同本色，其中红色的波长最长，折射率最小；紫色的波长最短，折射率最大。这里，白色光因为是混合而成的，被称为复色光，而红、橙、黄、绿、青、蓝、紫等色光不能再被分解，被称为单色光。

图 2-2 光的分解

2.1.2 色光的类型

光是一种在特定波段中产生的电磁波辐射，而辐射是以起伏波的形式传递的，可以用振幅和波长表示。振幅就是光波振动的幅度，振幅直接反映在色光的明暗度上，振幅越宽，光亮越强，明度也就越高。波长是指两个波峰之间的距离，不同幅度的峰波代表不同的光线，所具备的特性也各不相同。从人的视觉生理学角度来看，只有在 380 ~ 780nm 之间的波长辐射才能引起人的视觉感受，这段光波叫作可见光（图 2-3）。

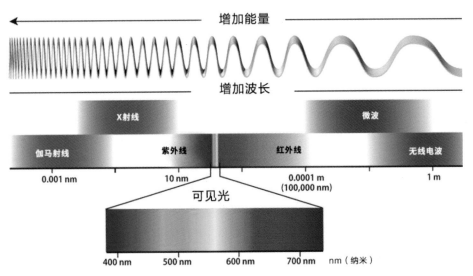

图 2-3 可见光

2.1.3 光源色与固有色

色彩大致可以分为光源色和固有色两类（图 2-4）。光源色是由发光物质所产生的色彩，如太阳、电灯、燃烧的蜡烛等。固有色是由物体在光的折射下产生的色彩，又可分为投射色和反射色（表面色）。投射色是指光线穿过透明物体时所显现出的色彩，例如在玻璃杯中啤酒和葡萄酒的色彩。反射色是指光线在物体表面反射后所形成的色彩，人们肉眼所看到的大多都是反射色。

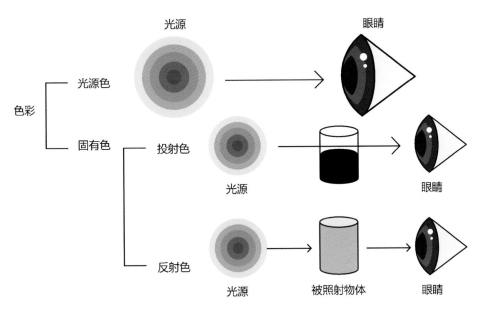

图 2-4 光源色与固有色

2.1.4 有彩色与无彩色

为了能最大限度地使用更多色彩，增加色彩的利用率，我们将色彩分为无彩色和有彩色两大类。

无彩色（图2-5）包括能够反射大部分光线的白色、能够吸收大部分光线的黑色以及白色与黑色混合而成的灰色。无彩色只有表示明暗程度的明度这一种属性，没有色相与纯度的属性。

图2-5 无彩色

红、橙、黄、绿、青、蓝、紫等色彩具有明确的色相和纯度，也就是在视觉上能感受到某种单色光特征的色彩都属于有彩色（图2-6）。在光谱中，所有的色彩都属于有彩色，包括具有某种色相感的灰色，如黄灰、蓝紫灰等也都属于有彩色。

图2-6 有彩色

另外，色彩中也有一些特殊色（图2-7），如金色、银色、荧光色等。由于这些色彩本身性质特别，既不能混合出其他有彩色，也不能被其他有彩色混合出来，但它们之间可以进行互混，它们与有彩色、无彩色混合同样可以创造出别致、独特的色彩。

图2-7 特殊色

2.2 色彩三要素与推移构成

色彩的本质与精髓是光。没有光，一切色彩都不复存在。物体的固有色彩，其实就是它的表面在光线经过反射和折射后，进入我们眼睛所形成的色彩感觉。所有的色彩都具有特定的色相、明度、纯度，决定着不同色彩的面貌和性质。反之，任何色彩也都可以用这三者进行表示，它们是色彩中最基本、最重要的构成要素，被称作色彩的三要素（图2-8），也被称为色彩的基本属性。

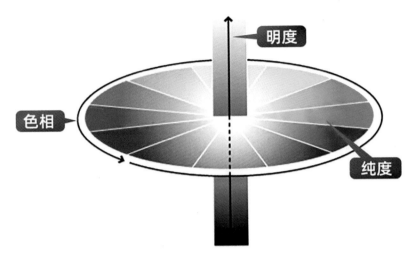

图 2-8 色彩三要素

推移构成是将色彩按照一定的规律，并以这种规律进行有序排列、组合的一种构成形式。它通过色彩关系的逐步推移，形成空间、形态、色差等方面的变化。推移构成具有强烈的形式感，赋予画面丰富多样的色彩变化，并在其中塑造出色彩秩序的理性美感。色彩推移分为色相推移、明度推移、纯度推移等。

2.2.1　色相与色相推移

色相即色彩的相貌（图 2-9）。色相是色彩的首要特征，是区别各种不同色彩的标准。

图 2-9 色相

不同的波长产生不同的颜色，决定不同的色相，这是人们最直观感受到的"色彩"。在光谱中，红、橙、黄、绿、青、蓝、紫是色彩中最基本的色相，具有不同的波长，因而呈现出不同的色相，带给我们不同的色彩感受。其他诸如橘红、玫瑰红、柠檬黄、翠绿等色彩，也都是指色彩中特定的色相，是人们在视觉感受下，对不同色相的不同称谓。分别对这些色彩进行黑或白的混合，色彩发生的变化只是明度变化，色相不会发生改变。

色相推移是利用色相环的构图优势，组织画面色彩变化的构成形式。可将色彩按色相环的先后顺序，由冷到暖或由暖到冷进行排列组合，为了使画面丰富多彩、变化有序，色彩可选用色相环上的单色做纯色色相推移，也可选用含有白色或浅灰色的色相环做含灰色相推移。

按照光谱的全部色相顺序来构成的色相推移可称为全色相推移。这样的色相推移构成，因为全幅画面被色相占据，使用画面中的任何一色作为色形的背景，都可能使推移中的某色形与背景混淆而产生消失感，所以背景一般选用极色，如黑、白、金、银使画面协调。全色相推移如果采用无机形，则可以不使用背景色，仅仅用色相构成的色形充满画面，就可以营造出强烈的视觉感。

色相推移还可以使用 2~3 个色相做部分色相推移。由于使用的色彩较少，推移的秩序在画面中可出现单元性重复。在推移构成中，无论所用的色相数量多或少，从一色推移至另一色，由于两色相加量的差异，皆可形成多个中间色阶，使推移自然流畅。

无论是全色相推移还是部分色相推移，都要注意把握推移色相与画面空间大小的比例，以达到和谐的画面状态。也就是说，色阶的推移度要根据色相差异以及形态空间比例大小来决定。一般认为，色阶越多，色彩不易混淆，画面又无跳跃或断层之感，进而能构成唯美的色彩推移序列（图 2-10）。

图 2-10　色相推移

2.2.2　明度与明度推移

明度即色彩的明暗程度（图 2-11）。明度具有一定的独立性，它可以离开色相和纯度单独存在，而色彩的色相和纯度总是伴随着明度一起出现，因此在某种程度上，可将明度视为色彩的骨架。

图 2-11　明度

明度由振幅决定，振幅越宽，进光量越大，物体对光的反射率越高，则明度越高；振幅越窄，进光量越小，物体对光的反射率越低，则明度越低。因此，色彩可以通过加减黑、白色来调节明度。白色颜料具有反射率高的特性，在其他色彩中混入白色，可以提高混合色的整体明度；相反，黑色颜料的反射率极低，在其他色彩中混入黑色，可以降低混合色的反射率。

明度推移就是把一个或多个色彩，按明度的等差级系列顺序，由浅到深或由深到浅进行排列组合的一种渐变构成形式。明度推移构成的画面，具有空间感较强、层次明确、色彩关系清晰的特点。在视觉作品中，一般会选用单色系列组合，也可选用两个色彩的明度系列，但不宜用色过多，否则画面易乱易花，视觉效果适得其反。

　　明度推移应以纯色加白提高明度为主。在提高明度后，纯色仍感纯净，而降低明度则给人带来增加其他色彩的感觉，能够感受到明显的纯度变化，而纯色本身的色感也会变得不清晰。明度推移与色相推移一样，随着色阶的增多，画面的律动效果加强。因此，在进行选色时，低明度色彩比高明度色彩更适合做明度推移。例如，选择较低明度的蓝色作为推移起点，在推移过程中，所形成的渐变色阶明度明显低于黄色，且色阶变化层次丰富，更易塑造出具有强空间感的画面效果（图 2-12）。

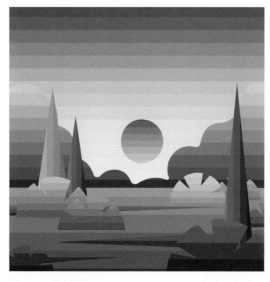

图 2-12　明度推移

2.2.3　纯度与纯度推移

纯度即色彩的鲜艳程度（图 2-13）。纯度差异是各色彩波长的单纯程度不同造成的，凡具有色相感的所有有彩色，都有一定的纯度。

图 2-13　纯度

不同色相的色彩不仅明度不同，纯度也各不相同，这是人眼对于不同波长的光辐射敏感度有所差异造成的。纯色代表着这种色彩的最高纯度，最为鲜艳，在纯色中逐渐加入与纯色具有相等明度的灰色，直到原有色彩完全变成灰色，就可以得到该色彩由最高纯度到最低纯度逐渐发生改变的纯度序列。

纯度推移是指在色立体系统中，处于赤道位置的纯色向无彩轴方向变化的诸多色彩，按相同等级数列的顺序进行排列组合的一种渐变构成形式。

纯度推移的作品，色彩的纯度逐渐改变，但明度和色相并不改变。因而进行该类型的色彩作品创作时，一般会选择一个纯度较高的纯色与该纯色同明度的无彩色灰进行互混，形成纯度渐变色阶。如高纯度的红色比低纯度的青绿色更适合进行纯度推移。另外，无彩色灰的明度不能与纯色的明度相差悬殊，如果差异过大就增加了明度要素，会造成纯度要素减弱（图 2-14）。

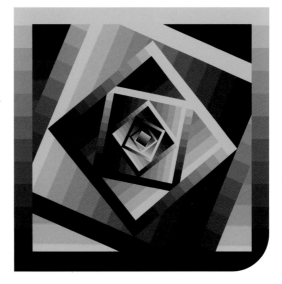

图 2-14

图 2-14 纯度推移

2.3 色彩混合

2.3.1 色彩混合的基础

三原色是指三种色彩中的任意一色都不能由另外两种原色混合产生，而其他的色彩可由这三色按照一定的比例进行混合，色彩学上将这三个独立的色称为三原色。三原色通常分为色光三原色和色料（颜料）三原色。

色彩是波长对人们眼睛中视觉细胞的刺激，不同色彩具有不同的光波，对视觉感官的刺激程度也有所差异。一切色彩现象都源自色光现象。因此，研究色彩三原色就必须从色光三原色入手。起初，人们以为色光三原色与色料三原色一样，分别是红、黄、蓝三种色光，但是这一认知很快就在现代科学的发展下被证明为错误结论。

1802 年，英国生理学家托马斯·杨（Thomas Young, 1773—1829）根据人眼的视觉生理特征，提出了新的色光三原色理论，他认为色光三原色并非红、黄、蓝，而是橙红、绿、紫（习惯的说法为蓝紫光）。色光三原色理论是依照人体的生理结构提出的，人眼的视网膜上分布着两种细胞，一种是视杆细胞，另一种是视锥细胞，视锥细胞有分辨色彩的能力。视网膜上有三种感色视锥细胞，分别是感红细胞、感绿细胞和感蓝细胞，这三种细胞分别对红光（橙红）、绿光、蓝光（蓝紫）敏感。因而红（橙红）、绿、蓝（蓝紫）是人眼的三基色，也就是色光三原色。

这一理论后来又被英国物理学家詹姆斯·克拉克·麦克斯韦（James Clerk Maxwell，1831—1879）证实。他通过物理实验将橙红色光和绿色光混合，出现黄色光，然后按比例掺入蓝紫色光，结果出现了白色光。从此，橙红、绿、蓝紫三种色光被普遍认可为色光三原色。之后色彩学家总结了染料学、物理学、生理学等多领域对色彩的研究，最终确立色彩的三原色分为色光三原色和色料三原色两类。

① 色光三原色：红（橙红）、绿、蓝（蓝紫）。

② 色料三原色：红（品红）、黄（柠檬黄）、蓝（湖蓝）。

色光和色料的原色及其混合规律是有区别的。如图 2-15、图 2-16 所示，色光三原色是色料的三间色，色料三原色又是色光的三间色。在色光混合过程中，色光混合得越多，明度就越高，当所有色光都混合在一起时，趋向于白光；色料的混合与色光刚好相反，混合得越多明度就越低，所有色料混合在一起时，趋向于黑灰色。

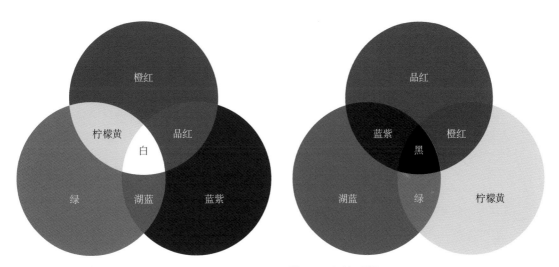

图 2-15 色光三原色　　　　　　图 2-16 色料三原色

凡两种色光相加呈现白光，两种色彩相混呈现黑灰色，那么这两种色光和这两种色料即互为补色。补色的位置在色相环上属于直径的两端，即处于 180° 对角的两色互为补色。就光谱而言，一个物体反射出来的光线与被吸收的光线互为补色。所以补色有无数对，其中以红—绿、蓝—橙、黄—紫最有代表性，因为它们都是由一个原色和不含此原色的间色所组成的补色对，以上两组补色对中，又以红—绿补色对比最为强烈。因为两色明度最接近，又都是纯色，故色相这单一要素凸显出来，成为对比最强烈的补色对。

色料与色光的互补色等量互混，原则上色料可得到黑灰色，色光可得到白光，但通过客观实验会发现事实并非如此。以色料为例，将红—绿这对互补色等量相混，所得到的黑灰色是有色彩倾向的黑灰色，而不同于黑白两色料混合后所得到的中性 5 号黑灰。当互为补色的两色等量互混时，得到的黑灰色是倾向于原色的黑灰色。

2.3.2 色彩混合的形式

（1）加色混合

加色混合即色光混合，也称第一混合。其特点是不同的色光混合在一起产生新的色光，并随着混合色光量的增加，色光的明度会逐渐提高。加色混合可得出：每两种原色色光相加得间色色光，三种原色色光相加得白色色光。

如果改变三种原色色光的混合比例，还可得到其他不同的色光。例如，橙红光与不同比例的绿光混合，可以得出橙、黄、黄绿等色光；橙红光与不同比例的蓝紫光混合，可以得出红、红紫、紫色光；蓝紫光与不同比例的绿光混合，可以得出绿、蓝、蓝绿色光。如果蓝紫、绿、橙红三种光按不同比例混合，可以得出所有色光的色彩。

彩色电视机的色彩影像就是利用加色混合原理设计的，彩色画面被分解成橙红、绿、蓝紫三原色，并分别转变为电信号被传送，最后在屏幕上重新由三原色混合成彩色影像。

（2）减色混合

减色混合即色料混合，也称第二混合。其特点是色彩越混越暗，混合后的色彩在明度，纯度上较之前的任何一色都低。色料三原色，品红、柠檬黄、湖蓝按不同比例进行混合，可以得到多种色彩。三种原色色料相加得到黑灰色。

<p align="center">柠檬黄 + 品红 = 橙红（图 2-17）</p>

<p align="center">柠檬黄 + 湖蓝 = 绿（图 2-18）</p>

<p align="center">品红 + 湖蓝 = 蓝紫（图 2-19）</p>

<p align="center">品红 + 柠檬黄 + 湖蓝 = 黑灰（图 2-20）</p>

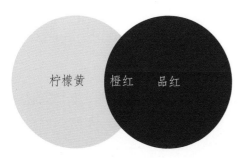

图 2-17　柠檬黄 + 品红 = 橙红

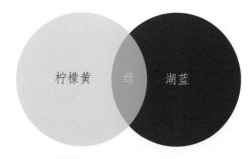

图 2-18　柠檬黄 + 湖蓝 = 绿

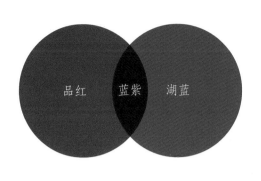

图 2-19 品红 + 湖蓝 = 蓝紫

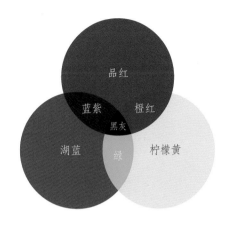

图 2-20 品红 + 柠檬黄 + 湖蓝 = 黑灰

减色混合之所以被称为第二混合，是因为它的混合原理可以用第一混合，也就是色光的混合进行推导。

首先，我们知道所有物体（包括颜料）之所以能显色，是物体对色谱中色光选择吸收和反射所致。例如，红色杯子之所以显红色，是因为它反射红色色光，而吸收了绿色（橙红 + 紫色光）色光。

其次，利用色光理论推导色料的混合。当两种以上的色料相混或重叠时，相当于照在上面的白光中减去了各种色料的吸收光，其剩余部分的反射光混合结果就是色料混合和重叠产生的色彩。

红色和黄色混合相当于白光中吸收了绿、紫色光，反射的是橙色光，反射的色光就是混合后呈现的色彩，因此得到橙色。同理，可以类推其他色料的混合色，色料混合种类愈多，白光中被减去吸收光愈多，相应的反射光量也愈少，最后将趋近于黑灰色。印染染料、绘画颜料、印刷油黑等各色的混合或重叠，都属于减色混合。

红 + 黄 = 橙（白光 − 绿光 − 紫光）（图 2-21）

蓝 + 黄 = 绿（白光 − 橙光 − 紫光）（图 2-22）

红 + 蓝 = 紫（白光 − 橙光 − 绿光）（图 2-23）

红 + 黄 + 蓝 = 黑（白光 − 绿光 − 橙光 − 紫光）（图 2-24）

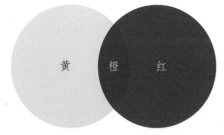

图 2-21 红＋黄＝橙

图 2-22 蓝＋黄＝绿

图 2-23 红＋蓝＝紫

图 2-24 红＋黄＋蓝＝黑

（3）空间混合

空间混合是指各种色彩的反射光快速地先后刺激或同时刺激人眼。这里所说的先后刺激，是指光的刺激有微小的时间差，进入人的视觉有先有后，先进入视觉的可在人眼的视网膜中留有印象，后进入的刺激将信息混合传入人的大脑皮层，因此人的感觉是混合型的。这种混合与前两种混合的不同之处在于色彩本身并没有真正混合，而是通过一定的空间距离，在人的视觉内达成。马赛克壁画的色彩表现、点彩派的绘画风格、电子分色套色印刷运用的都是这种混合原理（图 2-25）。

图 2-25 空间混合

2.4 色彩表示方法

为了在实际工作中更方便地运用色彩，就必须将色彩按照一定的规律和秩序排列起来。世界各国曾有许多不同领域的学者与专家都付出极大的努力进行研究。

2.4.1 色相环

为了更加方便地理解光谱中依次排列的各色相的位置与变化，将光谱首尾连接，排列成环形，就形成了色相环。在色相环中，距离近的色彩色相差较小，称为类似色或邻近色；距离较远的色彩色相差较大，称为对比色。

(1)六色相环

六色相环又叫作牛顿色相环（图2-26），是最早期的科学表示方法。牛顿色相环把三原色与三间色明确区分开来，红、黄、蓝三原色处于一个正三角形的三个角所指处，而橙、绿、紫处于一个倒三角形的三个角所指处。三原色中任何一种原色都是其他两种原色之间色的补色，也可以说，三间色中任何一种间色都是其他两种间色之间的原色的补色。

牛顿色相环是后续所有色彩体系建立的基础，也是学习色彩必须掌握的色相环。

图2-26 六色相环

(2)十二色相环

十二色相环又称伊顿色相环（图2-27），是由近代著名的瑞士色彩学大师约翰内斯·伊顿设计。

十二色相环是由原色、二次色和三次色组合而成。色相环中的三原色是红、黄、蓝色，彼此势均力敌，在环中形成一个等边三角形。二次色是橙、紫、绿色，处在三原色之间，形成另一个等边三角形。红橙、黄橙、黄绿、蓝绿、蓝紫和红紫六色为三次色。三次色是由原色和二次色混合而成。所形成的色相环井然有序，使用的人能清楚地看出色彩平衡、调和后的结果，同时也更具实用性。

图 2-27 十二色相环

(3) 二十四色相环

奥斯特瓦尔德色彩系统的基本色相为红、橙、黄、黄绿、绿、蓝绿、蓝、紫 8 个主要色相，每个基本色相又分为 3 个部分，组成 24 个分割的色相环，从 1 号排列到 24 号（图 2-28）。在二十四色相环中彼此相隔 12 个数位或者相距 180° 的两个色相，均是互补色关系。互补色结合的色组，是对比最强的色组。使人的视觉产生刺激性、不安定感。相隔 15° 的两个色相，均是同种色对比，色相感单纯、柔和，趋于调和。

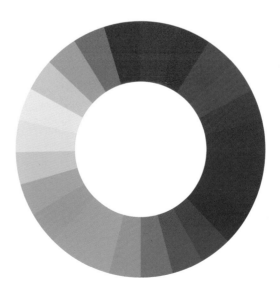

图 2-28 二十四色相环

2.4.2 色立体

为了更好地认识、理解、研究与应用色彩，人们将千变万化的色彩按照各自的特性和一定的规律排列，并加以命名，称其为色彩的表示体系。色彩体系的建立，对于研究色彩的标准化、科学化、系统化以及实际应用都具有重要价值，它可以使人们更清楚、更标准地理解色彩，更确切地把握色彩的分类和组织。具体地说，色彩体系就是将色彩按照其属性，有秩序地进行整理、分类而组成系统的色彩体系。这种系统体系借助三维空间形式，来同时体现色彩的明度、色相、纯度之间的关系，被统称为"色立体"。

（1）美国孟塞尔色立体

1905 年，色彩学家阿尔伯特·孟塞尔（Albert H Munsell）开发了第一个被广泛接受的色彩次序制（Color Order System），称为孟塞尔色彩体系（Munsell Color System），该色彩体系对色彩做了精确的描述。

孟塞尔色彩空间描述的所有色彩集合体称为孟塞尔色立体（Munsell Color Solid，图 2–29）。孟塞尔色立体像一个扭曲的偏心球体，分别以红（R）、黄（Y）、绿（G）、蓝（B）、紫（P）五原色为基础，加上它们之间的中间色橙（YR）、黄绿（YG）、蓝绿（BG）、蓝紫（BP）、红紫（RP）共 10 种基本色相。再将这些色相各细分为 10 种色相，又可以得到 100 种色相。处于基本色相中间位置的第 5 号为该色相的代表色相，如 5R、5RY、5Y……处于直径两端相对位置的两种色相互为补色。

位于中心轴的明度列，从上往下，自白到黑被分为 11 个等级，最高明度的白被定为 10，最低明度的黑被定为 0，9 到 1 为从亮到深的灰色系列。

中心轴上的无彩色的纯度值为 0，向外纯度值逐渐增大，直至到最外围代表最高纯度的纯色。处于色相环外围的各纯色中，红色（5R）的纯度最高，共有 14 个色阶过渡；蓝绿色（5BG）的纯度最低，仅有 6 个色阶过渡。

孟塞尔色立体的表示符号：用 HV/C 分别表示色相明度、纯度，如 5R4/14 代表第 5 号红色相，明度为 4，纯度为 14。无彩色用 NV 表示，如 N5 代表明度为 5 的灰色。

孟塞尔色立体的 10 种主要色相的纯色表示如下。

红：5R4/14　橙：5YR6/12　黄：5Y8/12　黄绿：5YG7/10

绿：5G5/8　蓝绿：5BG5/6　蓝：5B4/8　蓝紫：5BP3/12

紫：5P4/12　红紫：5RP4/12

图 2-29　孟塞尔色立体

(2) 德国奥斯特瓦尔德色立体

奥斯特瓦尔德色立体由德国化学家威廉·奥斯特瓦尔德（Wilhelm Ostwald）于 1923 年创立（图 2-30）。该色彩体系的主要依据是画家用颜料来调色的办法：向饱和度最高的单色颜料，依次添加白色和黑色，形成不同明度、纯度的等色相三角形。该体系划分出 8 种基本色相：黄、橙、红、紫、群青、土耳其蓝、海绿、黄绿。每一种基本色相又细分出 3 种级别，以 2（中间色）为代表色相构成 24 个色相，24 个色相组成的等色相三角形形成的 360° 区域，就是奥氏色空间。该体系尝试建立色空间将全部色彩正确标定，还尝试找到指导和谐配色的定律，对后世的色彩体系有着深远的影响。

奥斯特瓦尔德色彩体系提供了一种相对简单、实用和富有成效的理论体系。该体系的主要优点是在量化色彩的基础上提出了量化的色彩调和理论，给大众提供了一个量化的、稳定的、直观的参考值。该体系对现今广泛使用的日本 PCCS 色彩体系和瑞典自然色彩体系有较大影响。

图 2-30　奥斯特瓦尔德色立体

（3）日本 PCCS 色立体

PCCS（ Practical Color Coordinate System ）色立体是由日本色彩研究所于 1965 年制定的，以红、橙、黄、绿、蓝、紫 6 个色相为基础，调配出 24 色相环，每一种色相前标一个数字（图 2-31 ）。由于该色相环注重等色相差的感觉，又被称为等差色环。

图 2-31　PCCS 色立体

色立体的功能与作用是非常强大的，它为我们架起了一个全面理解色彩性质的桥梁，同时也为设计者提供了极大的便利。我们可以通过色立体直观地比较色彩、感受色彩，从而使色彩更好地为设计服务。

2.5 专题拓展：皮特·科内利斯·蒙德里安

图 2-32 皮特·科内利斯·蒙德里安

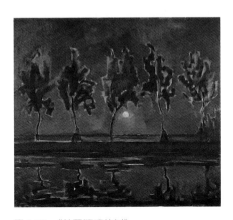

图 2-33 《盖因河畔的树》

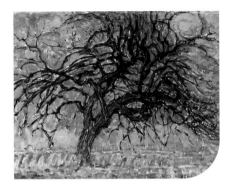

图 2-34 《夜：红色的树》

皮特·科内利斯·蒙德里安（Piet Cornelies Mondrian，图 2-32），早年断断续续地在阿姆斯特丹皇家美术学院学习绘画。虽然他在 1904 年以前一直被公认为学院派的现实主义画家，画过写实的人物和风景，但此期间他的许多作品与不同的艺术趋势发生联系，艺术作品明显地受到新的色彩理论的影响。在当时的荷兰，思想、艺术和文学领域经历着巨变。多种思想对蒙德里安产生着冲击，从学院派写实主义开始，印象主义、象征主义、表现主义和当时流行于荷兰的神智学等都直接影响他后期对画面色彩构成的理性思考，使其逐渐悟出了一种"无形"的哲学境界。

蒙德里安的前期作品并不能很好地体现他晚期的色彩绘画风格，但我们可以看出，在其早期作品中，已经开始对色彩语言的表现进行改革，像《盖因河畔的树》（图 2-33）和《夜：红色的树》（图 2-34）都融入了大量印象主义和表现主义画风。在完成具有明显的象征主义思想的作品后不久，蒙德里安开始接触另一股新的艺术潮流——立体主义，那是一个对形体再度改革的流派。他主要是从"现代绘画之父"塞尚的角度，来感受与实践立体主义的风格，以此为出发点，自觉地探讨绘画和表现的本质。和立体主义类似，蒙德里安放弃了绘画是人们窥视世界的"窗口"的概念，而宣布绘画就是它本身。他发现，在千变万化、千差万别的"幻想"中，底层隐藏着共同的"真实"，那就是视觉感受背后的"节奏"，这使他能够摆脱所有细节描述的束缚，自由地组织画面，让所有形体皆为色块所代替。

　　虽然蒙德里安深受立体派画家毕加索、勃拉克等的影响，但他却没有完全被立体主义画派的狂潮淹没，而是坚持以纯正面绘画表现形式的独特风格来表达思想，对于这一点，即使是他最富有立体主义的绘画《静物与姜罐Ⅰ》（图2–35）《静物与姜罐Ⅱ》（图2–36）也能体现。通过研究立体派，他还不断分析眼睛所见的影像，甚至在后期的作品中尝试加入音乐的节奏性，使艺术创作充满节奏感。蒙德里安很快就超越了立体派的原则，走上自己的艺术创新道路。

图 2-35 《静物与姜罐Ⅰ》

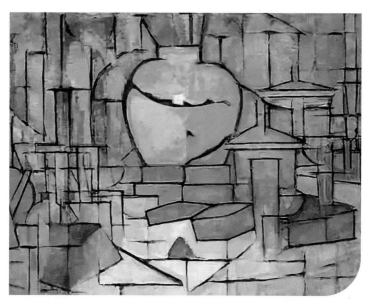

图 2-36 《静物与姜罐Ⅱ》

蒙德里安晚年的绘画风格，基本以色块和线条为主。黑色线在白色底上组织成横平竖直的结构，并在其中设置红、黄、蓝等基本色相，这在《红、黄、蓝的构成》（图 2-37）等一系列作品中最为明显。他根据这些单纯色相的质量感来控制色块大小及方向，营造出稳定而明晰的视觉韵律及平衡的心理感受。蒙德里安的绘画作品，以他对人的色彩本性的全面、综合的感知，实现清新的色相对比布局。传统绘画中的色相对比被他简明地保存下来，色彩结构中的色彩面积、方向、位置也被他安排得井然有序，几乎达到牵一发而动全身的严谨程度。这证明古老的色相对比在现代人的色彩知觉里被赋予了新的生命，如今的色彩知觉充分地运用了这种色彩来实现庄重、高雅、有序的现代色相对比形式（图 2-38）。

在人类发展中，有关色彩的所有活动，对色彩的最终评定都以视知觉为显在的形式特征。视知觉就是视觉感知，是激发色彩本质丰富性的基础，也是永远在心灵层面上对色彩探索的推动力。通过视觉，人们不仅仅看到色彩的表面，还有色彩的内在。经过色彩的传达，我们可以了解创作者的内心世界，可以看到其生活情感，读懂其人生情绪。到了 20 世纪，色彩已经逐渐显现出某些特有的意义，它不只是一种视觉上的交流与体悟，更是被艺术家们上升至一种音色交融的通感境界。蒙德里安在美国纽约定居之后，其所创作的作品都体现了这一特征。

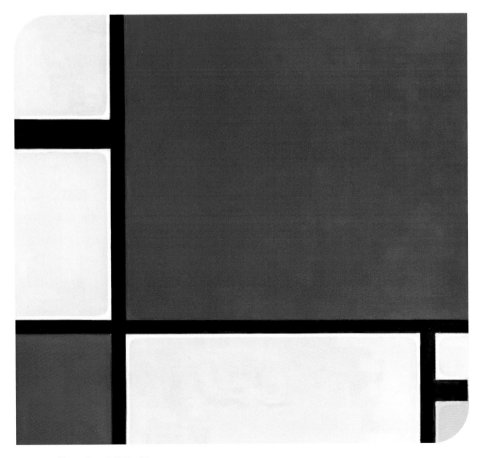

图 2-37 《红、黄、蓝的构成》

图 2-38 红、黄、蓝的运用

　　在蒙德里安生命的最后四年，纽约的街头文化深深影响了他的创作。于是，他开始有意识地追求色彩的活跃性，其作品画面中也逐渐出现了节奏感、韵律感强烈的视觉元素。1943 年，他在美国完成的一幅别具一格的油画代表作《百老汇的布吉－伍吉》（图 2-39），就是他试图用色彩反映在美国生活体验的作品。纽约百老汇是美国最有名、最繁华的街道之一，这里有各种金融机构、影院、剧场、夜总会等，大小街道呈十字形纵横交错。都市的繁荣启发了蒙德里安另一种新的创作思维，促使他将现代抽象绘画带到了一个新阶段，甚至可以说是一个新的高度。这件作品中的水平线和垂直线相交，是作品的基本构图设计，将百老汇大街的形象进行抽象化。虽然该作品中没有显现具体的形象，但是我们从作品中依然可以清晰地感受到当时那繁华的、热闹的街景景象。水平线和垂直线上穿插着许多红、蓝、黄、灰等丰富多彩的色块，使我们看到了百老汇大街夜景的灯光闪烁、光影交辉，甚至听到了从某个角落传来的轻快的爵士乐。在画面中，街道严格的几何形始终不变地按照直角相互交叉，如同一块巨大的棋盘。夜总会富有音乐节奏感的灯火和摩天大楼的明亮光点组合，电影院入口闪烁的霓虹灯和广告表面明亮光点的组合，发光信号和交通标牌明亮光点的组合，都衬托出俗世中的人们在街道上川流不息。这些交替配置的色块在画面上犹如音乐般跳跃与流动，使人们慢慢产生一种富有节奏的、流动前进的延伸感，感受到百老汇街道的繁华与喧闹。

图 2-39 《百老汇的布吉 - 伍吉》

蒙德里安后期作品（图 2-40）属于冷抽象类型，其创作以近似于原始绘画的单纯色块对比作为视觉元素，阐述着创作中的"色彩语言"。这种现代"色彩语言"最终以革命的姿态诞生。色彩是某些观念的载体，然而在现代的艺术创作中，色彩理性发展到更深层次则变成了被关注的主体。在蒙德里安的绘画里，我们感受到了一种纯粹的理性色彩构造，他赋予了色彩活力与灵魂，是他把看似平凡的色彩变得如此有生命力，并使其承载着现代艺术的精神。艺术家对色彩的表现艺术促成了艺术的变革，而变革又推动了绘画史的演变和发展，进而产生了由视觉形象到听觉想象的演变和发展。

非凡的杰出艺术作品带给人们的享受是持续的、永不磨灭的。我们常常以为早已透彻了解、理解了这些艺术作品，但事实上，它们总是不断触发我们的新感受，使我们的心灵与精神感悟永不停歇、永无止境。科学与时代的发展，影响了蒙德里安的绘画观念，造就了蒙德里安绘画的精神世界。他的艺术作品好像是永不熄灭的生命之火，永远不会从我们的眼前、心灵和思想中消散、流逝，是我们精神世界与心灵里的永恒宝藏。

图 2-40 《特拉法加广场》

2.6 思考练习

◈ 练习内容

1. 利用色彩三要素：色相、明度、纯度分别做推移构成练习，尺寸：20cm × 20cm。

2. 运用空间混合的原理，完成一幅色彩混合作品，尺寸：20cm × 20cm。

3. 绘制十二色相环一个，尺寸：20cm × 20cm。

◈ 思考内容

1. 通过对色彩光学原理的分析，理解色彩形成的原理。

2. 掌握色彩混合的原理，区分加法混合与减法混合。

3. 思考孟塞尔色立体与奥斯瓦尔德色立体的主要区别是什么。

更多案例获取

Color
Composition.

色彩
构成

3

第 3 章　色彩的对比与调和

内容关键词：

色彩构成　色彩对比　色彩调和

学习目标：

- 理解色彩对比与色彩调和的关系
- 了解明度九调及纯度九调各种调式的特征
- 认识色彩对比与调和在设计中的作用及意义

3.1　色彩的对比

● 色彩对比的形式
● 色彩对比的类型

3.2　色彩的调和

● 同一调和
● 面积调和
● 隔离调和
● 秩序调和

3.3　专题拓展：马克·罗斯科

3.4　思考练习

把两种或多种色彩，依照某种形式的审美规律进行组合，形成一种新的色彩组合，被称作色彩构成。有了色彩的搭配组合就有了色彩对比。没有色彩的对比就不会出现色彩的视觉效应。人的视觉只要能看到眼前的物象，就意味着色彩的对比关系存在。色彩的和谐其实是一种色彩的巧妙运用，通过运用色彩的反差与调和来取得和谐。"对比"不等于"不安定"，"调和"也不等于"和谐"，色彩和谐的关键就在于如何处理色彩的调和与对比的关系。

3.1　色彩的对比

用两种或更多的色彩来进行组合，不同色彩之间的差异产生的对比，称为色彩对比。色彩对比可以使我们的视觉感官产生反应，从而引起我们对美的评价。通过色彩对比，我们能够看出色彩之间存在的差异。色彩对比的强弱与色彩之间的差异大小相关：色彩间的差异越大，色彩对比就越强；色彩间的差异越小，色彩对比则越弱。色彩对比的前提是色彩之间的并置，而不同色彩的并置意味着不同色彩属性的对比。

3.1.1　色彩对比的形式

（1）连续对比

连续对比是指先看一种色彩，经过一小段时间后，紧接着再看另一种色彩，会在第二种色彩上面呈现出第一种色彩的补色，这一现象叫作连续对比（图 3–1）。如我们先看红色一段时间，再看一会儿黄色，会发现在黄色上面有绿色的影子呈现出来，我们最终看到的色彩是带有绿色的黄色。这一现象在色彩构成学中称为色残像。

（2）同时对比

两种及两种以上的色彩，在同一时间、同一空间下形成的色彩对比，称作同时对比（图 3–2）。同种灰色，在黑色底上显得亮，在白色底上显得暗，这是同时对比中的明度对比。同理可得：红与绿是同色对比中的色相补色对比，同一灰色在红底上的亮度高于绿色。

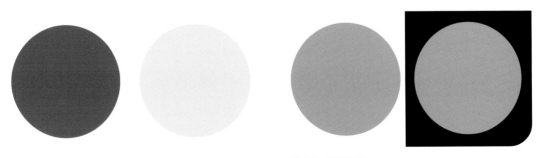

图 3-1　连续对比　　　　　　　　　　　　　图 3-2　同时对比

3.1.2　色彩对比的类型

（1）色相对比

　　色相是色彩本身的体现，色相对比是色彩之间的色相区别而形成的对比，进行色相对比的同时明度、纯度也会产生对比。色相环上色彩的角度可以反映出色彩的强度。色相比较是指色彩不同而产生的反差，主要是指由色相之间的区别形成的对比，也可以说是以色相环作为比较的基本单元而进行色彩对比的方式。在色相环上，两种色彩相距越近，其对比效果越弱；两种色彩相距越远，其对比效果越强；两色相距 90° 左右时，对比效果明显且强烈。色相对比的差别造成了色彩视觉上的丰富效果。

　　① 同类色对比。色相环中距离角度 15° 以内的色相形成的对比，称为同类色对比。这是最弱的色相对比，如红色与橙红色的对比。距离角度 15° 以内的色相，色相特性一样，但色度有深浅之分，要依靠明度与纯度的差异对比来丰富画面。同类色对比是色相属性具有同一性，同时又具有色度差的色彩对比关系，这些关系主要是以色相环上同类色域为单位进行划分。同类色的对比关系在色相环上可以被反映出来，如红、橙、黄、绿、蓝、紫这六组同类色的对比关系，然而，同类色的角度因其色域差异而表现不同。同类色对比如图 3-3 所示。

图 3-3　同类色对比

　　② 邻近色对比。色相环中距离角度在 45° 左右的色相产生的对比，称为邻近色对比，也称近似色对比。从色相环来观察，其对比的距离要比同类色大。邻近色对比明度和纯度都发生了变化，对比效果协调统一。邻近色对比要达到理想的色彩效果，明度和纯度的变化是必不可少的，不然就会使人觉得乏味。如果以邻近色中的某一色为原色，再配置小块的对比色作为点缀色，就能给色彩增添变化与生气。这是较弱的色相对比，如黄色与绿色的对比。邻近色的对比在色相环上是以相邻近的两组色彩群的对比关系确定的。其特点是：画面色调和谐统一，色相差别比同类色相稍大，但仍然要依靠明度、纯度的差异对比来丰富画面。

邻近色对比在色相环上所占的角度由于各色相变化的缘故而显得比例不同。如黄色域和橙色域的对比要在大于 30°且小于 90°的色域范围内进行。如黄色与绿色、橙色与红色、紫色与红色、蓝色与紫色之间的色相对比，色域都相对较大。邻近色对比中的色彩效果运用于设计领域的机会较多，原因在于这一对比类型中的色彩系列符合人的视觉美感，属于中和状态。因为具有共同的色相因素，这样的搭配效果平和、舒缓，比同种色相稍显活泼，但视觉冲击力还是较弱。邻近色对比如图 3-4 所示。

图 3-4 邻近色对比

③ 中差色对比。中差色对比是指在色彩系统中不是同类色，但又不是很强烈的对比状态的色彩对比类型，其对比效果比较强烈。在色相环上，某种色彩与它的搭配色之间的距离相差 90°左右，我们就称之为中差色对比。这种搭配对比较明显且活泼生动，但是搭配有难度，处理不好就显得艳俗。比如，黄色与橙色的对比、橙色与红色的对比、红色与黄色的对比、蓝色与绿色的对比、绿色与紫色的对比等，这类色彩对比的视觉效果都属于中差色对比的范围。中差色对比如图 3-5 所示。

图 3-5 中差色对比

④ 对比色对比。呈对比色对比的色彩在色相环上的距离为120°左右，是强对比类型，如黄蓝色与橙绿色的对比等。所谓对比色调搭配，就是在色相环中的距离较远，间隔有一种以上色彩的搭配。这种类型的搭配对比因为明度和纯度差别都较大，因此视觉效果强烈、有力、活泼、醒目、丰富，但又不协调，且会造成混乱、刺激的视觉效果，容易造成视觉疲劳。通常需要运用多种色彩的调和方式来调节对比效果。对比色对比如图3-6所示。

图 3-6 对比色对比

⑤ 互补色对比。当色与色之间距离达到180°左右时，这两种色互为补色关系，其色相对比度达到最大值。所以色相在色相环中距离180°左右的对比，是色相最强的对比，称为互补色对比，如黄色与紫色的对比。其特点是色相对比极致，画面对比强烈，具有强烈的视觉冲击力，使用时要注意合理搭配。这种搭配的效果强烈、显著，缺点是不易操作。互补色对比如图3-7所示。

图 3-7 互补色对比

互补色搭配还可以进行扩展，有三个色相的分裂补色搭配和四个色相的双补色搭配两种类型。所谓分裂补色搭配，就是一种色彩与它补色的两个紧邻色的搭配组合。而所谓双补色搭配，顾名思义就是两组互补色搭配，一般情况下是两个邻近色跟与它们成互补关系的另外两个邻近色之间的搭配。特殊情况下是在色相环上四种相互间成90°的色彩之间的搭配。这种搭配类型的组合既有强烈的对比关系，又有相互邻近的统一关系，整体呈现协调生动的效果。

此外，还有一种需要特别指出的对比，即无色系色彩与有色系色彩之间的对比。这种对比一般来说，容易调和，也十分醒目，缺点是有彩色的纯度会有所降低。有彩色与无彩色对比如图 3-8 所示。

图 3-8 有彩色与无彩色对比

从上述情况看，色相对比包含的内容十分丰富。然而，色相对比又是多种色彩相聚之下显得最为简洁明了的色彩对比。伊顿在他的《色彩艺术》一书中研究色相对比时就指出：在所有的色彩对比中，色相对比就是难度最低的一种。它对色彩视觉要求很低，因为它没有掺杂其他的色彩以其最高的明度来完成的。实际上他是从最本质的意义上以高度概括的理论说明和看待这一对比类型的。因为色彩的本质所在就是色相的存在。如果没有色彩相貌的不同，色彩就会完全失去它的根基。

从日常生活中我们可以得出结论，人们之所以喜欢某种色彩，主要是由于色彩丰富的对比。不同程度的色相区别也能为人们增添更宽广的识别色域。同时，多种色相的对比也为特定的色彩表现带来了更多创意性的色彩效果。因此，色相对比是所有色彩对比中最具魅力的一种色彩对比类型。

（2）明度对比

色彩之间的明暗变化程度的对比被称为明度对比，也称为色彩的黑白度对比。明度对比是色彩构成中最重要的一环，可以表现色彩的轮廓形态、空间、层次关系。据资料表明，人眼对同样程度的色彩明度对比感知度是纯度对比的 3 倍，可见色彩的明度对比占据非常重要的地位。

色彩的明度对比主要包含两方面的内容,一方面指同种色彩之间的明度差,另一方面指不同色彩之间的明度差。前者较容易理解,指的就是色彩单一的明度因素的对比(图3-9);而后者涉及色相和明度两种因素,色与色之间会自然形成明度上的对比差异,如黄色具有高明度的特性,红色是中明度特性色彩,而紫色具有低明度属性。也就是说,由于色彩本身之间存在着不同明度的差异,从而使得色彩对人的视觉产生多重性的对比效果(图3-10)。

图 3-9 同种色彩的明度对比 图 3-10 不同色彩的明度对比

下面以同种色的明度对比来详细阐述色彩的基调和强弱关系。单纯的明度变化可以将色立体的中心轴作为明暗等级的参照标准。黑到白分别以 0 ~ 10 命名色阶,这样由黑到白形成 11 个由暗到亮明度色差间隔均匀的色阶。之后将 11 个明度色阶分成高、中、低三个区域,0 ~ 3 代表低亮度,4 ~ 6 代表中等亮度,7 ~ 10 代表高亮度(图3-11)。明度基调的差异使人产生不同的心理感觉:亮度较弱的色调会使人产生沉闷、压抑、厚重的感觉;中明度色调给人柔和、成熟、沉稳的感觉;高明度色调给人轻快、明亮、纯净、朦胧的感觉。确定基调后再进行对比关系的搭配:明度差在 3 个层次之间的是弱对比,也称为短调对比,亮度差异较少,影响较弱;3 ~ 5 个层次的明度差为明度中对比,也称为中调对比,其明度有一定的差别,效果鲜明;明度差在 5 个层次以上的为明度强对比,也称为长调对比,亮度差别大,效果强烈、刺激(图3-12)。

高、中、低三个明度基调分别通过强、中、弱的明度对比组合,能形成 9 种不同的对比关系。在形成的各种对比基调中,高长调是高明度基调强对比,显得积极、刺激、对比强烈、视感鲜明。高中调是高明度基调中对比,显得明快、响亮、活泼。高短调是高明度基调弱对比,显得幽雅、柔和、女性化。中长调是中明度基调强对比,显得力度强、男性化。中中调是中明度基调中对比,显得含蓄、丰富、朦胧。中短调是中明度基调弱对比,显得模糊、平和、质朴。低长调是低明度基调强对比,显得低沉、有爆发性。低中调是低明度基调中对比,显得苦闷、寂寞。低短调是低明度基调弱对比,显得忧郁、失望(图3-13)。

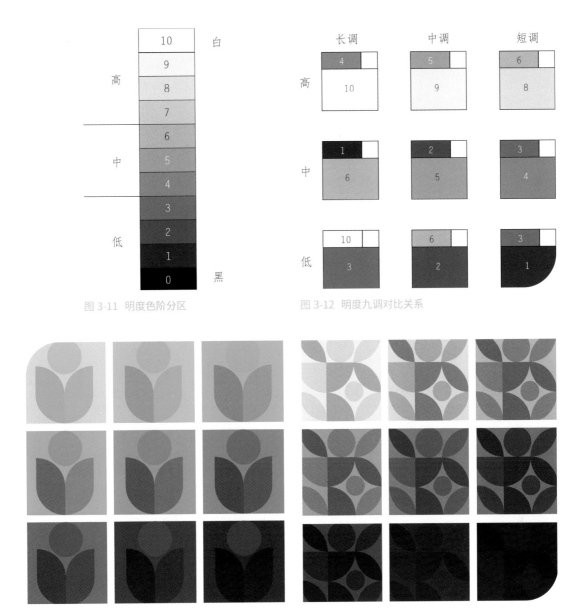

图 3-11 明度色阶分区

图 3-12 明度九调对比关系

图 3-13 明度九调对比

（3）纯度对比

纯度对比也称为色彩饱和度对比，是指较鲜艳的色与含有各种比例的黑、白、灰色彩所形成的纯度差异对比。纯度对比同明度对比一样，既可以体现在单一色相中不同纯度色的对比，也可以体现在不同色相中的纯度对比。

纯度对比的创建方法与前面所讲的明度对比原理相同，也把色彩的纯度值归纳为 11 个纯度色差间隔均匀的标准色阶。0～3 为低纯度，4～6 为中纯度，7～10 为高纯度（图 3-14）。对比关系也分为强、中、弱，纯度差在 3 个级数之内的为弱对比，纯度差在 3～5 个级数的为中对比，纯度差在 5 个级数以上的为强对比（图 3-15），同样可以形成 9 种不同效果的纯度对比搭配。

在纯度对比上，高纯度基调具有强烈、鲜明、色相感强的特点；中纯度基调具有温和、柔软、沉静的特点；低纯度基调有脏灰、含混、无力等缺点（图3-16）。在纯度对比的强弱上，强对比视觉效果强、层次感多、刺激性大；中对比视觉效果柔和、形象含蓄、层次适中；弱对比则视觉效果舒适、层次感差，容易产生灰、脏的感觉。在统一中见变化，是日常生活和艺术设计领域使用最为普遍的色彩关系，我们要善用色彩间的不同关系来把握作品的呈现。

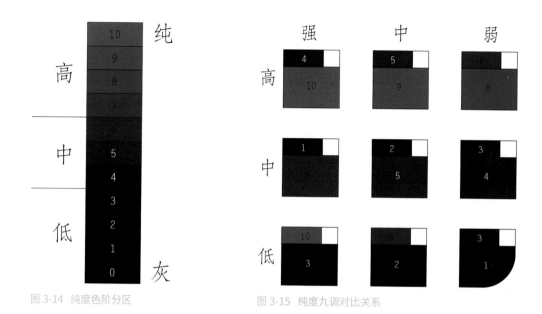

图 3-14 纯度色阶分区　　　　　　　　　　　　图 3-15 纯度九调对比关系

图 3-16 纯度九调对比

进行纯度对比练习重要的是调配纯度色差间隔均匀的标准色阶，具体可以采用四种方法降低色彩纯度。

① 增白。纯色混合白色可以使其纯度下降，亮度增加。如：红 + 白 = 粉红；黄 + 白 = 浅黄。各色混合白色以后会产生色相偏差。

② 增黑。将黑色与纯色混杂在一起，使其纯度下降，亮度降低。将每一种色彩加入黑色中，都会失去原来的光亮感，而变得沉着、幽暗。

③ 添加灰。在单一的纯色中加入一些灰色，就会造成色彩的混浊。用纯色与该色相同明度的灰色混合，可以得到同样的明度，但纯度却不一样，具有柔和、软弱的特性。

④ 加互补色。增加互补色就相当于加深灰色，因为三原色相混合得到深灰色，而一种色如果添加它的补色，其补色正是其他两种原色相混所得的间色，所以相当于三原色相加，也就是加入深灰色。

比较以上四种降低色彩纯度的方法，①、②、④ 在降低纯度的同时，要么明度发生变化，要么色相产生偏差，只有加入与纯色同明度的中性灰色，可以得到色相、明度相同，纯度不同的丰富的含灰色系，是一种色彩单一因素的纯度变化。

（4）冷暖对比

由于色彩的冷暖感觉差别而产生的对比称为冷暖对比。在布满色彩的画面上，利用色彩的冷暖进行对比，是最普遍的形式之一。色彩的冷暖感觉并非来源于色彩本身，而是来源于人们的心理反应，其与人们的生活经验相关联，是人们联想的结果。在美术领域中，以冷暖调性谈论色彩的特点和性能已成为基本的现象。同样，以冷暖对比谈论色彩的对比也是最普通和最常用的。冷暖对比中的各色，冷色会更加冷，暖色会更加暖。在色相环的两端，蓝绿色被称作极冷色，红橙色被称作极暖色。两极之间的紫色和绿色是两种中性的色彩，将色相环划分为暖色系和冷色系。从色彩感觉上来说，暖色往往带给人们的是温暖、喜庆、向上、热情的心理感觉；冷色则带给人们寒冷、荒凉、颓废、冷淡、远的心理感觉。

在实际运用中，不同的色彩组合会产生不同程度的冷暖对比：冷极色和暖极色的对比最强，冷极色与暖色的对比、暖极色与冷色的对比相对较弱。设计时，应根据不同的设计需求，配合其他要素，如明度、纯度的变化，来设计合适的冷暖对比。

画面中冷调与暖调的划分如下。

冷调：画面 70% 以上的色彩被冷色占据，称为冷调。

暖调：画面 70% 以上的色彩被暖色占据，称为暖调。

在日常的绘画创作或是设计中，如能将冷暖色彩处理到位，那将会使作品充满色彩的活力和生机（图 3-17）。

图 3-17 色彩的冷暖对比

(5) 影响色彩对比的其他因素

色彩总是通过一定的面积、形态、位置、肌理表现出来。这些因素的变化会引起色彩感受和情感的相应变化，是设计师在设计实践过程中一种有效的色彩设计方法。

① 面积对比。在一个作品中，每种色彩在作品中所占的面积比例，直接影响色相、明度、纯度、冷暖等方面的对比。一种色彩在画面中与其他色彩所形成的面积比例，对整个画面的主色调起着决定性的作用。一般来说，一幅画中占70%面积的色彩决定了整个画面的主色调。色彩间如果面积相当，互相之间会产生平衡，对比效果最强。色彩间如果面积比例发生此消彼长的变化，即一个面积扩大，另一个面积缩小，则产生烘托强调的效果，对比效果随之减弱。总的来说，画面中由面积大的一方主控整体的主色调（图3-18）。

在设计实践中，为了产生明快和谐的色彩，应该选择明度较高、纯度较低、对比较弱的大范围色彩对比，以达到视觉上的舒适，但又不会过于刺眼。同时，也应多选用中等程度的中等面积对比。小面积的强对比，容易引起公众注意，通常运用在标志类的设计中（图3-19）。

图 3-18　色彩的面积对比示意

图 3-19　标志设计

　　② 形态对比。每个设计作品都是由不同形态的色块组成的，色块形状的改变会影响色彩的强弱对比。色彩外形越完整，对比效果越强；形状分散、外形多样，对比效果较弱。在设计色彩时，形态和色彩的表现力是相辅相成、互相促进的。在设计中，有时为了达到丰富的画面效果，可用形态简单的个体或组合，搭配单纯的色彩以产生强对比效果。简单形态搭配相对复杂的色彩产生的对比效果相对减弱；而如果用复杂形态再搭配复杂色彩，则会呈现零对比效果，最终使得对比相互抵消，适得其反。

　　③ 位置对比。位置是指色块在整个作品中的空间或平面关系。当两种或两种以上差异色彩并列摆放时，它们的距离越远，对比越弱，距离越近，对比越强。因此，如果想要减弱某两个色块之间的对比，可以通过加大距离的方式来达到这一目的。如果两种相近的色彩，距离越近，对比相对弱一些；如果是对比色，距离越远，对比越弱。所以从位置的角度来看，两色接触时对比强，两色切入时对比更强，一色围住另一色时对比最强。

④ 肌理对比。肌理对比是指通过物体的表面组织构造来表现纹理交错、高低不平、粗糙平滑的变化。肌理是由大小、方向、形状、密度、明度等不同的点、线或形状，按照一定的顺序或不规则的顺序排列和组合而形成的（图3-20）。

图 3-20 肌理对比

物体的材质特性极大地改变了人对色彩的感觉。通常，表面平滑的物体反光强烈，从而会削弱其本身的色彩，如玻璃制品、金属等。而表面粗糙的物体，则会有较好的吸光性，反光性也会减弱，从而更加突出其本身的色彩，比如针织衫等。两种色彩的对比如果其中一种色彩加入了肌理的因素，那么对比会大大增加，相反，则会减弱。

利用肌理对比的表现方式，尝试设计不同肌理，有助于我们更准确地传达设计意图，达到特定的视觉效果。比如，邻近色的肌理对比搭配可以弥补单调感，丰富视觉感觉，更具审美乐趣。

3.2　色彩的调和

色彩之美来自和谐，而和谐来自对比和调和。色彩和色彩的不同，是一种对比关系；色彩与色彩之间的相似关系，则成为一种和谐的联系。色彩的协调是指两种或多种色彩，通过有序、协调的方式进行排列，可以让人产生愉悦的情绪，产生喜欢、满意等心理感觉，而这种色彩的混合就是色彩的和谐。

3.2.1　同一调和

同一调和是指由于色彩差异太大，缺乏内部的关系而造成的不和谐，使画面中不同色彩在色彩三要素（色相、纯度、明度）中某个要素趋于相似的色彩协调方式。同一调和法有三种手法：同色相调和、同明度调和、同纯度调和。

（1）同色相调和

例如，孟塞尔色立体和奥斯特瓦尔德色立体，同色协调是指在同一个彩色立体中，一个彩色页面上各种色彩的协调。因为在同一色相页上的各种色彩的色相都是相同的，只有亮度和纯度上的差异，因此各种色彩的组合呈现出简洁、清新、单纯的美感（图 3-21）。

（2）同明度调和

相同的明度调和是指孟塞尔色立体在同一水平面上各种色彩的调和。因为同一水平面上的不同色彩仅有色相、纯度不同，而明度是一样的，故除了色相、纯度过于接近而使色彩混浊，或互补色之间纯度过高而不调和以外，其他搭配均都能达到含蓄、丰富的调和效果（图 3-22）。

图 3-21　同色相调和

图 3-22　同明度调和

（3）同纯度调和

同纯度调和可以是同色相同纯度的调和，也可以是不同色相同纯度的调和。第一种方法仅显示出亮度差异（图 3-23），而第二种方法则显示了亮度差异和色彩差异（图 3-24）。除色相差、明度差过小而模糊，纯度过高、互补色相过分刺激之外，都能达到审美极高的调和效果。

更常见的是同一调和方法，具体如下。

① 添加白色调和。在强烈对比的色彩双方或多方中加入白色，使双方或多方的明度提高，纯度降低，对比减弱。加入的白色越多，调和感越强。

② 添加黑色调和。在强烈对比的色彩双方或多方中加入黑色，使双方或多方的明度、纯度降低，对比减弱。加入的黑色越多，调和感越强。

③ 添加同一种灰色调和。在强烈对比的色彩双方或多方中加入同一种灰色，实际是在双方或多方中同时加入白色与黑色，使双方或多方的明度更加接近该灰色，纯度降低，色相减弱。双方或多方加入的灰色越多，调和感越强。

④ 添加同一种原色调和。在强烈对比的色彩双方或多方中加入同一种原色，如红色、黄色、蓝色，使双方或多方的色相向加入的原色靠近。

⑤ 添加同一种间色调和。在强烈对比的色彩双方或多方中加入同一种间色，实际是在双方或多方中同时加入两种原色（因为间色为两原色相加而成），以增强双方或多方的调和感。

⑥ 互混调和。强烈刺激的色彩双方，将一种色彩添加到另一种色彩中，如黄色和紫色，黄色不变，在紫色中加入黄色，使紫色也含有黄色的成分，使之增加同一性；也可以双方互混，如黄色中加入少量的紫色，紫色中加入少量的黄色。注意加入色量的比例，只能是微量，混合后色彩依然有明确的色彩倾向，避免呈深灰色。

⑦ 点缀调和。在强烈对比的色彩双方中，可以用同一种色彩作为点缀，可以是这两种色彩互为点缀色，或者双方互为点缀，或者将双方之一方的色彩放进另一方作为点缀，都能得到一定的调和感。

图 3-23 同色相相同纯度调和

图 3-24 不同色相相同纯度调和

3.2.2　面积调和

面积调和是一种利用面积、形状，改变色彩的对比度，达到色彩调和的一种方式。面积调和在色彩构成中是非常重要的方法，它通过增大或缩小对比色之间的面积，来调整色彩对比的强度，从而达到一种色彩均衡与画面稳定的效果。

3.2.3　隔离调和

隔离调和是指在对比强烈色彩或过分类似的色彩中间，用中性的第三色将其分割开来，起到削减或增强对比的作用，从而形成统一画面整体的调和方法。在色彩运用中，可能会出现这样的感受，在画面中的不同色彩对比过于强烈，造成不协调或色彩界线模糊的情况下，为了使画面达到统一、调和的色彩效果，用黑色、白色、灰色、金色、银色或同一色彩的线条来描绘，从而使原有的画面既相互连贯又相互隔离，进而达到画面整体、统一、和谐的效果。

用隔离调和画面，无须更改原有画面色彩的色相、明度、纯度等色彩特性，就可以协调画面，既保持了原有画面色彩的鲜亮感，同时又达到柔和的调和效果（图 3-25）。

图 3-25　隔离调和

3.2.4 秩序调和

秩序调和是将不同色相、明度、纯度的色彩组合在一起，产生渐变的、有节奏的、有韵律的画面色彩效果，从而缓和了原本对比过于强烈的色彩关系，使得原本混乱的色彩变得有条理、有序、协调。

在秩序调和中，既可构成等差渐变的秩序协调（图3-26）；也可采用往复法，将原来组合搭配不理想的色彩进行多次循环重复，画面就会有秩序地缓和下来，产生有节奏、有韵律的秩序调和。不论是渐变秩序调和还是往复秩序调和，只要形成规律，打造秩序，都能增强调和感。

图 3-26　秩序调和

3.3 专题拓展：马克·罗斯科

　　马克·罗斯科（Mark Rothko，1903—1970）出生于俄国德文斯克市的一个犹太家庭（图 3-27）。罗斯科在十岁之前都生活在欧洲大陆上，从小的耳濡目染和家庭熏陶让他的艺术哲学植根于西方的传统文化，尤其是希腊文化，在他看来，当代的西方文明正是希腊悲剧精神的延伸，而希腊文化中个体与群体、个体与自然之间的关系恰是人类长期以来生存状态的最佳写照。青年时期的罗斯科曾经获得耶鲁大学的奖学金，但最后以辍学告终，之后在纽约艺术学生联合学院和新设计学院学习，师从于马克斯·韦伯。韦伯和罗斯科一样，也是来自俄国的犹太裔美国人，正是他的言传身教使得罗斯科意识到艺术所包含的绝不仅仅是对美与丑的表现，它还可以成为表达人类情感与宗教情绪的特殊媒介。在纽约，罗斯科还遇到了人生中第一位前卫派（avant-garde）艺术家 —— 阿希尔·戈尔基（Arshile Gorky）。受到戈尔基独特绘画表现形式的启发，罗斯科渐渐疏离了最初所采用的现实主义风格（图 3-28、图 3-29），开始尝试表现主义、超现实主义的绘画方法，直到 20 世纪 40 年代末期前后，在他的画中已经很少能看到具体的形象了。

图 3-27 马克·罗斯科（Mark Pothko）

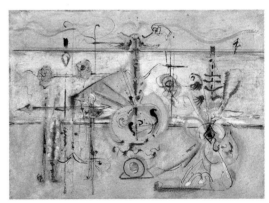

图 3-28 《古代偶像》（*Archaic Idol*）

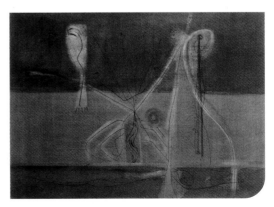

图 3-29 《记忆触须》（*Tentacles of Memory*）

　　罗斯科的创作尤其注重对精神内涵的表达和阐释，他试图只通过有限度的色彩和极简单的形状来反映深刻的象征意义。在他看来，只有透过艺术家的精神与思想，才能完整地理解纯艺术和商业艺术之间的区别。任何对理解形式有帮助的比较，都需要抛弃对客观材料和手段的依附，他关注的是艺术家在描绘一幅特定作品时，所持有的特定创作动机与目的，而非任何形式上的东西，如果将目光完全注视于颜料、画布等思想之外的东西，则会使艺术家陷入肤浅的、本末倒置的境地。他在自己的回忆录中说："在这里，谈到艺术，没有人会想到重现某幅画的创作经历。如果我们将某件艺术作品和另一件艺术作品加以比较的话，我们并不是要比较它们具有的真实性，而是讨论那些绘画语言所表达出的思想世界能为人所接受的动机和品质。"

　　罗斯科的作品一般由两个或多个上下并列的矩形构成，每一个矩形都是一个单独的色域，其中色彩的变化极为微妙与细腻，边缘基本模糊不清，仿佛漂浮在整片的彩色底子上（图 3-30 ~图 3-35）。画家往往会运用层层涂抹的方式上色，先涂底色，之后再一层一层地用较小面积的色块进行覆盖，初看色彩很轻薄，呈现半透明状态，不同色彩间的明暗、冷暖、灰亮融为一体，色块边缘或连接处呈现出晕染般的变化。通过这种处理所带来的画面效果才会具有较强的漂浮感，而这种接连不断的漂浮感，增添了神秘因素的同时也让人对画作捉摸不透，因此，整幅画作会带有似真似幻的神秘感。这也从侧面证明了罗斯科作画的目的，他希望作品能够像神话或哲学文字一般令人心生敬畏，引导人们投身其中，不停地去探索、发现并最终领悟。对于画家而言，这种形、色间的对比和融合象征了人世间万事万物呈现出来的状态，它是人类宣泄情感的一种方式，也是情感交流的一种途径。对于画作的摆放与陈列，罗斯科也有所要求，首先作品要挂得足够高，之后再配以近似昏暗的光线，并投射于作品之上，这样做是为了创造出良好的氛围供观者在画前冥想，好比走进一所空旷昏暗的教堂等待一场无声的朝圣，庄重而静默。从艺术的角度出发，这样的展览设置有助于观者感受色彩在画布上的转折变化，只有当画作与整体空间氛围完美融合之后，才能够使画作焕发出全新的生命，呼吸并跳动起来。罗斯科认为在创作大尺幅作品时的感受就好似一场对未知世界的冒险，画作的生命力来自画家内心世界的感触，这种力量会在观者的视觉和知觉中逐渐苏醒蔓延，但其间也包含很大的风险 —— 画面一旦未能触动观者的内心，那么对作品而言就等同于失败和死亡。因此，罗斯科对于将自己的画作进行公开场合的展出持十分谨慎的态度，他并不情愿将作品送入世人眼中并让世人去评定，尤其是用于一些商业目的的展览或装饰，在他看来，这是一件非常危险而又非常残酷的事。

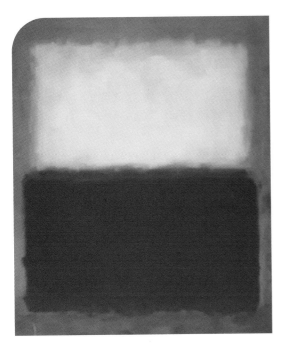

图 3-30 《白与红》(*White and Red*)

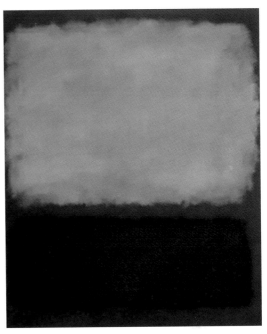

图 3-31 《蓝与灰》(*Blue and Grey*)

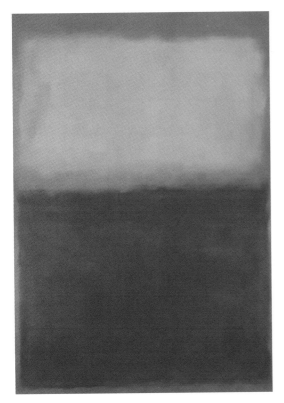

图 3-32 《橙与黄》(*Orange and Yellow*)

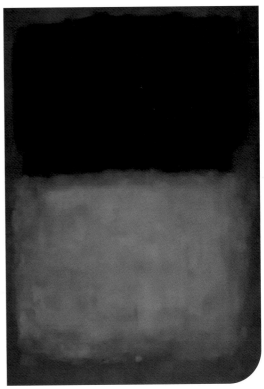

图 3-33 《绿与蓝》(*Green and Blue*)

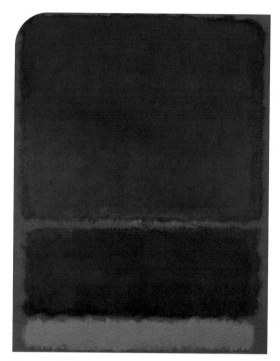

图 3-34 《蓝色，橙色，红色》(*Blue, Orange, Red*)　　图 3-35 《61 号锈蓝》(*No.61 Rust and Blue*)

　　对于罗斯科的艺术而言，色彩只是一种工具，正如画家早期的神话题材作品中大量运用宗教图案表现主题一样，两者都是用于表现人类的共同情感，单纯用色彩进行创作的全新灵感来源于他长期以来对人性和生命意义的剖析，其间主要由"悲剧、叹息、厄运"三者贯穿始终。直到创作生涯的后期，罗斯科笔下的色调越来越暗，在早期作品中经常使用的明亮的红色与炽热的黄色逐渐转变成略带灰调的藏青、墨绿与黑色，而他于 20 世纪 60 年代创作的一系列作品则完全由灰色调构成，看上去很像是由黑灰色构成的大型山水画，让人仿佛置身于荒无人烟的荒原一般，苍凉而高远。

　　在逐渐抛弃具体形式之后，罗斯科形成了完全抽象的绘画风格，这种用色彩阐释内心精神图景的方式也正是色域画派最鲜明和最具代表性的特点。虽然罗斯科长期以来都拒绝任何评论家为自己的作品带上理论标签或进行界定，但美国艺术批评家格林伯格仍然认定他是色域画派的先驱人物，并把他视作第二次世界大战后美国抽象表现主义运动中最伟大的画家之一。

3.4 思考练习

◆ 练习内容

1. 明度九调训练：要求选用有彩色或无彩色单色，将一个图形通过加黑和加白变换明度的方法，做高长调、高中调、高短调、中长调、中中调、中短调、低长调、低中调、低短调明度练习，尺寸：20cm×20cm。

2. 根据色彩对比的原理，完成色相对比、明度对比、纯度对比、冷暖对比作品各一幅，尺寸：20cm×20cm。

3. 根据色彩调和的原理，完成同一调和、面积调和、隔离调和、秩序调和作品各一幅，尺寸：20cm×20cm。

◆ 思考内容

1. 如何理解色彩对比与色彩调和的关系？

2. 分析明度九调及纯度九调各种调式的特征。

3. 总结色彩对比与色彩调和在现代设计中的作用及意义。

更多案例获取

Color
Composition.

色彩
构成

第4章　色彩的采集与重构

内容关键词:

色彩构成　色彩的采集　色彩重构

学习目标:

● 理解色彩采集概念

● 了解色彩重构的方法

● 理解色彩采集与重构的要点

4.1　色彩的采集

● 对自然色的采集
● 对传统色的采集
● 对民间色的采集

4.2　色彩的重构

● 按比例重构
● 不按比例重构
● 按情调重构

4.3　色彩采集与重构的要点

● 色彩采集强调客观
● 色彩重构注重主观
● 色彩重构重在创意

4.4　专题拓展：罗伯特·德劳内

4.5　思考练习

色彩采集和重构的组成方式是在认识和研究自然色彩和人造色彩的前提下进行分解、重组、再创造的一种构图方式，即采集、提取、归纳、重构自然界色彩的过程。首先，对色彩组成的本质和形态进行剖析，保持原来的主色调和区域的比例关系，保持主色调、主意象的表达特征和色调氛围的总体风貌；同时，打破传统色彩形象的构图，对色彩形象进行再整合，再加上新的美术观念，形成新的形象和色彩形态。

4.1　色彩的采集

色彩收集的领域十分广泛，它从古老的、民间的、少数民族的传统艺术中寻找启示；而从多变的自然环境和其他国家的风俗习惯、不同的文化和不同的艺术形式中吸取营养。大体可以归纳为：对自然色的采集、对传统色的采集、对民间色的采集。天然色彩并非存在于人类社会中，它只属于大自然。

4.1.1　对自然色的采集

自然色并不依存于人类社会，而是纯粹的自然事物所产生的色彩。大自然中的事物在光的作用下，呈现出千变万化的色彩现象。比如草地是绿色的，沙漠是黄色的，海洋是蓝色的，花朵是红色的。再比如，同样的事物处于不同的季节会呈现出不同的色彩表达，因此每个季节都会有着自己的专属色彩。若对其中的事物进行色彩解构研究，就能够针对大自然中的色彩"组织结构"进行分析和重构，为更多的色彩组合方式提供途径，从而更好地应用于现代设计。

大自然中的色彩可以分为冷、暖两大色系。若按照季节划分，春秋代表暖色系中的两组色调，夏冬代表冷色系中的两组色调。它们的区别就在于各组的色调成分不同，有的季节表达中热烈的暖色调成分占的比例较大，有的季节表达中寒冷的冷色调成分占的比例较大。这四种色调被称为春、夏、秋、冬，是由于人们感受到了各种色彩的特点，这与自然界的四种色彩特性非常相近。比如"春"的这组色彩仿佛春天里花红柳绿的景象，红色、黄色、绿色占据的比例相对较大；"秋"的这组色彩就好比秋天的田野，金色的收获，所以在自然的色彩分配中，黄色、橙色、绿色的比重会更大；"夏"的这组色彩会让人联想到夏季的炎热，从而有一定比例的红色；而夏季的海边又会给人水天一色的感觉，因此绿色和蓝色占比更多；而"冬"的这组色彩则使人联想到白雪皑皑的冬季，白色和浅色自然占据主导地位（图 4-1）。

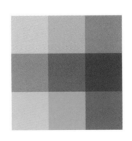

图 4-1　春夏秋冬色彩采集

在梵高眼中，四季的变迁是大自然尤为令人着迷的一面。自然界从萌芽、绽放到成熟、死亡这个周而复始的循环过程恰好也正是人类生命的一个循环过程。四季的轮回不仅向梵高展现了大自然的伟大，还让他体会到了永恒的感觉，而这种感觉对他的艺术创作至关重要。

梵高对大自然有着一种深沉的热爱，他不断尝试从季节特征中去探究艺术创意（图4-2）。他在1885年6月写道："这种东西埋藏于冬季皑皑的白雪中，蕴藏在秋季泛黄的落叶中，包藏于夏季成熟的麦粒里，隐藏在春季碧绿的草地中。这种东西永远与割草的人们和乡下的姑娘们在一起。在夏天，它会飞上浩渺而深邃的天空，在冬天，它会环绕着黑色而温暖的壁炉。我觉得，它一直如此，而且将永远如此。"

设计师可以直接地采集大自然中的色彩，并将采集后的色彩整理分析，最后进行重新组合再设计。色彩构成对自然色的采集，目的在于应用、服务于色彩设计。自然色的采集与重构可以帮助我们在繁杂的色彩中找到表达其情感和精神的色彩本质，使其成为色彩的表现符号，是人们对色彩认识的一种升华。

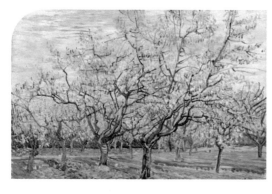
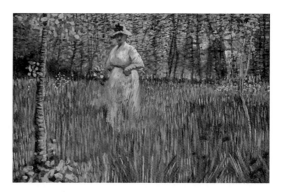
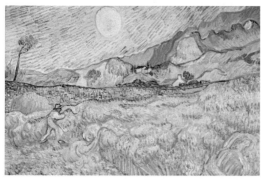

图4-2 梵高作品中的自然与四季

4.1.2　对传统色的采集

传统色是一个国家世世代代传承下来的色彩，并且对于整个民族有特殊意义或是在各类艺术表现中都具有代表性的色彩。在进行色彩重构时，除了要考虑体现原始、传统形象的色彩特征，更重要的是要选择相应的造型和结构，使其与采集来的色彩相呼应，不能过于脱离社会赋予其本身的传统特色。

在中国众多的优秀传统文化中，敦煌壁画的色彩是最为醒目的。敦煌壁画由于受到西方宗教的启发，在艺术创作上打破了传统封建礼教的禁锢，在绘画中充分体现线条、色彩和形象，整体具有飞动奔放的气息。

敦煌壁画所体现的绘画技巧与色彩的运用，是接近现代画作的。敦煌壁画的早期作品多以红线条起稿，后用深黑线来定形，这样的色彩表现奔放自然，粗犷有力。在用色方面，敦煌壁画不仅延续了传统的赋色规律，而且奠定了现代绘画技巧的基础，以色彩绚丽而闻名于世。敦煌绘画中的色彩侧重于表现对象内在的色彩，着重于色彩的装饰性，而不是对色彩真实性的过度追求。在错综复杂的色彩中，通过对比、衬托和重叠的手法，使得各种色彩相互呼应，相互补充。晕染是敦煌绘画中运用色彩来表达立体效果的主要手段，既可以丰富壁画的技法，又可以创造出具有装饰效果和立体效果的具有鲜明特点的人物形象。

敦煌壁画的特点是由敦煌的色彩所决定的。敦煌屹立在莫高窟中，经历了十六国、北魏、西魏、隋唐、五代、宋。敦煌之所以延续那么长的时间，是因为和佛教有关，也和它的地域有关。早期十六国到北魏、西魏，从公元 300 多年到公元 500 多年，这一段时期的壁画很有特色，那个年代的人根据当地特点来创作壁画。壁画色彩最大的特点是以土红色为主，它的形式是绢画式的，受早期绢画影响，所以故事画也是长条的。壁画底色多数是土红色，这与地方的自然矿物颜色有关。土红色、土黄色比较普遍，现在叫岩彩，当年就叫矿物色。如著名的《九色鹿经图》故事画的底色全是以土红色为主，九色鹿反而是浅色的，马也是浅色的。九色鹿用的是浅土黄色，身上的斑点是绿色白色，勾线都是土红色或者比土红色黑一点的赭石色（图 4-3）。

图 4-3　敦煌壁画《九色鹿经图》

到了隋代，壁画颜色基本上也是以浅底为主，但是石青、石绿开始逐渐增多，建筑的屋顶是石青，山水树是石绿，赭石色勾线。另一个特色是深底子的笔触，时间长了才能发现当时的画匠刷的笔触，虽然颜色是深的，但是毛笔、排笔的笔触会显现出来。

总的来说，敦煌壁画主要是利用了当地的矿物颜色，但不一定都是就地取材，比如石青、石绿，当地没有这种矿物，需要从西域或西藏、青海运来（图4-4）。因此无论在什么时代，石青、石绿、土红、赭石、土黄、米黄这些都是非常关键的颜色。到了唐代，壁画更为精细。唐代的石青和石绿是用来"退晕"的。所谓退晕，就是不管是在花上、图案上、造景上，一种颜色变成了三种。例如石青，退晕后变成了浅石青、中石青、深石青，浅石青外面勾线是白色，深石青外边勾线是黑色，从而使得壁画层次更加丰富，给人的感觉也更加富丽、更加丰满。

色彩既要表现内容、形式、时代，又要与大自然提供的条件相关，因此就有了色彩的变化：在北魏，壁画颜色主要是以土红为主；从隋到唐朝，颜色变得更加简约；到了五代，颜色更加简洁，由石绿和土红构成。几个朝代的壁画，表现形式也出现变化，原来的颜料是用粉调的，而元代的彩绘中，水感更为浓重，色泽更为清澈，这与经济条件、生活习俗有关。由此可以大致了解到，不管是壁画还是彩绘，都与生活需求息息相关。虽然现在物质条件、科学技术发展飞速，但是我们也需要经常思考怎样合理运用敦煌壁画留下来的色彩财富。

图4-4　敦煌壁画《张骞出使西域图》

4.1.3 对民间色的采集

除了传统色彩表现外，我们还会经常遇到一种色彩表现，即民间色。传统意义上的民间色是指民间艺术作品所呈现的色彩表现，这些色彩往往带有强烈的地方特色，色彩被附着于艺术作品上进行表现。这些艺术作品在民间广为流传，为广大民众所直接创造和拥有。俗话说"外行看热闹"，内行一般会关注艺术作品的出处、色彩、技巧等细微的方面。往往一件珍贵的艺术作品，其作者会在创作的过程中不受其他意志的制约，极大地发挥其主观创造性并尊重当地的流行色彩和表现技法，反映广大劳动群众纯真的情感，洋溢着浓郁的乡土情怀和人文情怀，使人们为之所动。民间色的表现形式多种多样，其中年画的色彩表现和传统皮影的色彩表现颇具代表性。

（1）年画的色彩采集

年画作为一种大众比较熟知的民俗美术，涵盖了广泛的领域，从宽泛的意义上讲，只要是民间艺术家所创造，经过作坊生产、行业刻绘、运营，其目标以描写和表达"世俗生活"为特征的各种画作，都可以被划入年画之中。数百年来，年画已经成为地方特有的习俗展现，年画习俗反映了古人的信仰和精神寄托，之后随着社会的发展，人们逐渐从对自然的敬畏转变为对社会性的人与神之间的崇敬与信仰。

在年画制作过程中，色彩是组成年画的最重要的元素。值得一提的是，民间艺人运用色彩时，很少受所表现对象的限制，而是完全沉浸在超现实的视觉感受中。他们首先会考虑大众的视觉习惯和审美情趣，形成了丰富的用色经验（图 4-5）。

图 4-5　年画色彩欣赏

　　我国民间一般把红、紫、黑色称为"硬色"，把黄、桃红、绿色称为"软色"，由此归纳出"软靠硬色不楞"的着色原理，即柔软和坚硬的色彩相结合比较合适。由于硬色的明度相互排斥，故在相互配合时容易造成"发闷"，而与"软色"组合则容易拉出层次感，使其在明度上呈现出一种比较有序的对比。红和紫两种色彩都是很硬的色彩，如果把两者放在一块，会让人觉得单调。山东木版年画"门神"的色彩搭配口诀是"紫是骨头绿是筋，配上红黄色更新"。另外，年画画家们擅长从民间流行的其他美术形式中吸取色彩，以充实其色彩，例如戏剧服装、化妆造型、民间泥塑等。还有一些"秦叔宝""尉迟恭""锦地门神""御前侍卫"等的年画，与戏曲中的服饰色彩基本一致（图4-6）。

　　这些色彩逐渐被运用，其实是对中国传统绘画中色彩重建的一个很好的诠释。年画色彩的丰富性是足够宽广的，看起来无章可循，但却有某种不成文的地域性因素融入其中，单凭视觉的强烈冲击性就已经赢得了民间的赏识和追捧，并且一直流传至今。逢年过节，挨家挨户都会张贴色彩艳丽、形式多样的年画，以此作为对传统的尊敬。

图4-6　年画门神形象

　　中国民俗艺术的色彩是一个庞大而神秘、源远且流长的色彩系统，民间美术对于色彩的运用源自人类对色彩的直觉。人对色彩的识别最快，这源于人类正常的生理功能。因此，民间年画的色彩多会考虑两方面的因素。一方面，明确呈现从人的本能出发来选择的色彩并加以运用。紧密结合当地人们的喜好与生活习惯，了解他们都会对哪些传统的色彩感兴趣，又会有怎样的色彩搭配。如在年画色彩应用中以红色为主，黄色为辅，绿色、紫色次之，画面色彩热烈明快。

　　另一方面，由于在可视范围内，红色具有最长的波长，所以它是最容易被人体感知到的色彩。而由于人类对色彩的天然冲动，使得年画创作常常打破传统的地域色彩，呈现出新的色彩，比如在年画艺人中流行的"画画无正经，好看就中""画画无正经"体现了年画的随意性和游戏性，"好看就中"体现了人类对色彩的天然偏好和纯色的视觉刺激。我们经常讨论怎样的色彩搭配是最美的，这里面需要考虑的因素太多，剔除一切外部的客观因素来说，红色与绿色这种最原始、最纯粹的色彩组合应当是所谓的"大俗即大雅"，而这样的搭配也足够特别。长期以来，传统年画都是以黑、白、红、绿、黄、紫等对比鲜明的色彩构成，而以鲜艳的红、绿、黄、紫四种色彩的组合，可以表达平民的心理和感受，使色彩的使用近乎无拘无束（图 4-7）。

图 4-7　年画

（2）传统皮影的色彩采集

皮影又称"灯影戏"或"影戏"，是一种利用灯光的照射，透过兽皮或卡纸形成的角色剪影，以故事化演出的形式，利用自然光线、幕布、地方唱腔和表演者手中控制的人影表演。皮影可以算是现代电影的鼻祖，因为具有较强的故事性，所以获得了受众的欣赏和喜爱。而其中表演的道具是皮影人和皮影场景，所有的组成元素都具有非常浓郁的地方色彩，是典型的民间艺术作品。

皮影文化源远流长，相传其与神相关联。有一种说法是在上古时代，第一个传授皮影技艺的是太黄道长，另一种说法是由观音所创。由此可以看出，在最初阶段，皮影与巫法之间存在着某种联系，这使得皮影这种艺术表现形式具有一定的神秘感。因此，在后人制作皮影道具和编写皮影故事时，就会加入许多神话色彩，剧情神秘，色彩也颇有讲究。皮影人物造型外形英姿飒爽，线条笔直；雕刻细腻，注重花纹的装饰性；色彩对比鲜明，充满活力。由于皮影人物的身体部位配合得很好，所以动作表演十分灵活，充分表现出粗中有细、豪放有致的艺术特色。

这里需要着重指出的是皮影人物中的色彩问题，皮影的用色与年画的用色形成鲜明的对比。皮影人物用色更加单纯、考究，而年画则更加开放化，随意性较强。皮影人物一般仅用红、黑、绿、橘、黄这几种纯度、透明度较高的品色渲染，除此之外，几乎看不到其他更为丰富的色彩。从民间色彩搭配及其表达角色的正、邪与特点来看，可以说皮影的色彩运用还是比较受限的。皮影用色非常重视"色彩构成"，用若干种简单的色彩，通过组合、排列等表现技法，体现皮影人物千姿百态的艺术形象，这就要求制作皮影的绘图师傅具有高超的配色功底（图4-8）。

中国古画讲究用色不在于取色，而在于取气，"随类赋彩"。这些传统绘画方法同样是制作皮影的用色原则。如皮影戏"三国"中，关羽画红脸、卧蚕眉、丹凤眼，以显示其英勇正直、忠义千古的英烈品格。

图4-8 传统皮影人物造型

4.2　色彩的重构

在色彩重构的过程中，设计师的创意最为重要。创意是设计的灵魂和生命，也是色彩再创造的思维线索。设计师的创意一定要摆脱原有事物形态及内容的束缚，在主题、结构、质感、风格等方面都要脱胎换骨，才能获得新生。色彩重构是一种全新立意的艺术创作活动，主要有按比例重构、不按比例重构和按情调重构三种形式。

4.2.1　按比例重构

按比例重构是指按照原有色彩比例关系制作出色标，并按照原有比例配置和应用色彩的重构方法。按照原有色彩比例制作的色标，一般都把色彩种类限定在 5 ~ 9 种。可以将其中面积最大的一种色彩作为主色，将面积最小的一两种色彩作为点缀色，其余色彩作为搭配色。然后，在设计作品当中，仍然按照原有的色彩比例配置色彩关系，但在形态、位置、结构等方面一定要有变化。一般程序是，首先要决定主要的色彩，然后是搭配的色彩，最后是装饰的色彩。按比例重构的特点是能保持原有色彩特定的情调和氛围，能反映原有色彩关系的面貌和美感，原始的图像总体的样式不变（图 4-9）。

图 4-9

图 4-9　按比例重构

4.2.2　不按比例重构

　　不按比例重构是指将色彩按照比例采集后，不按原有的色彩比例配置和应用色彩的重构方法。不按比例重构色彩，仍然需要使用色标提供的色彩，只是在主色、搭配色和点缀色的选择方面出现了变化。经常是按照设计主题的需要，对色标当中的色彩进行调整，重新认定主色、搭配色和点缀色，构建一种新的更能满足需要的色彩比例。调整的结果常常是，原来的某种搭配色变成了主色，原来的主色成了搭配色。不按比例重构的特点是色彩运用灵活，不受原物象色彩比例的限制，采集的色彩可以多次利用，并能保留原物象的某些色彩感觉和情趣（图4-10）。

图 4-10　不按比例重构

4.2.3　按情调重构

　　按情调重构是指根据原物象的色彩情境，对原有色彩进行升华和改造，追求色彩情调神似性的重构方法。按照情调重构是色彩源于生活而高于生活的具体体现，强调色彩的神似性而非色彩的一致性。采集提取的色标颜色，仍然是设计色彩的主要来源，但可以不受原有的色彩比例、色彩关系和色彩数量等方面的局限，自主增加或是减少色标颜色。追求的是色彩的"神似"，并不要求一致，注重的是对原有色彩意境和情调的表现。按照情调重构的特点是，能较好地反映色彩的总体感觉，但也不能过于主观，需要深刻地感受和理解色彩。

　　色彩获取与重建是一个重新创造的过程，在收集相同物体的色彩时，由于收集对象对色彩的了解和认知程度的差异，会产生不同的再现结果。事实上，重新创造是一扇艺术之门的钥匙，让我们学会了去发现美，去理解美，去创造美。

4.3 色彩采集与重构的要点

4.3.1 色彩采集强调客观

色彩采集强调客观,色彩的提取和比例要准确,这样才能传达出原事物的色彩美。在色彩采集的过程中,要提取最主要、最动人、最有审美意义的色彩。提取就是要放弃一些东西,可以舍去一些次要的色彩,保留最具神采的色彩。同一色相的偏深偏浅、偏冷偏暖、偏艳偏灰,常常是显现色彩神采的所在,需要进行细微差异的比较,才能进行取舍。

4.3.2 色彩重构注重主观

色彩重构就是色彩再创造、再利用的过程。在重构的过程中,采集到的色彩已经发生了性质的转化,成为创意构成全新的原材料。在设计创意表现中,要赋予这些色彩全新的内容和全新的意义,使其发挥全新的作用。此时,设计师的主观能动性和创造性最为重要,要按照创意主题和画面构成的需要来决定色彩的应用,要解决色彩用在哪里、怎样使用等问题。要强调自己的直觉,注重自己的主观感受,才能取得良好的色彩效果(图4-11)。

图 4-11 色彩重构

4.3.3 色彩重构重在创意

色彩重构最为重要的就是全新的创意,创意不仅强调设计的创新性,还重在画面意境的表现性。意境是指"寓意之境",包括立意与情境两个方面。只有设计师心中的创意与所创造出的情境高度融合,才能使作品具有感人的魅力。其中,色彩的作用非常关键,同样的形态、结构和内容,使用不同的色彩就会产生完全不同甚至是完全相反的情感意义。

4.4 专题拓展：罗伯特·德劳内

罗伯特·德劳内（Robert Delaunay，1885—1941）出生于具有"艺术之都"称号的法国巴黎（图 4-12）。父亲乔治·德劳内是资产阶级，母亲贝莎·菲利丝·德·罗斯是法国的一位贵族，同时也是一名女伯爵，他们的家族是法国上层阶级，居住在巴黎 16 区豪华的公寓内。德劳内是他们唯一的儿子，他从小就在巴黎上层阶级的豪华生活中长大。他的母亲贝莎·菲利丝·德·罗斯对各种稀奇古怪的装饰情有独钟，经常穿着英国流行的服装，偶尔也打扮成玩偶模样，毫不惧怕别人的眼光。正由于这样，即使家道中落，德劳内的父母仍然硬撑场面。德劳内从小就习惯了父母这样的着装，但是对于这样表面的浮华早已深恶痛绝。由于家境原因，德劳内时常跟着父母参观展览，耳濡目染之下对艺术产生了自然的亲切感。同时在热情的加持下，德劳内的天分很快展露。

罗伯特·德劳内的夫人索尼娅·德劳内（Sonia Terk Delaunay，1885—1979）出生于乌克兰，在圣彼得堡的叔叔家长大（图 4-13），1903 年赴德国卡尔斯鲁厄学习绘画，1905 年来到巴黎。一开始她的绘画风格受到了高更和野兽主义的影响，同时也带有德国表现主义的痕迹。自从 1907 年与德劳内相识后，她便转而研究立体主义。1910 年她和德劳内结婚。她的俄尔甫斯派绘画风格与德劳内的绘画风格相近，尤其是她的作品中的那些以圆环形为主的画面，几乎与德劳内的作品难以区别，从那时起两人便在艺术上演奏了一曲夫唱妇随的协奏曲。

图 4-12　罗伯特·德劳内

图 4-13　罗伯特·德劳内和夫人、儿子

（1）德劳内与立体主义

德劳内的纯粹绘画源自立体主义，在他的作品中可以看出一些零散的几何图形，而这些趋势与他的立体主义作品息息相关。尽管两者看上去几乎相同，但却又拥有着细微的差异。立体主义的大部分艺术家都注重物体的总体构造，对静态物体的色彩感知却停留在浅层，而德劳内则注重太阳光色彩和静物的色彩感觉，同时还关注事物的整体结构，力求创造出一种几何的空间关系。

立体主义在西方现代艺术上具有举足轻重的地位。立体主义的画家们通过不断的研究将画面的静物进行分解，虽然绘画作品的风格有别于学院派，但是依然保持了具象画的一些基本特点，没有什么实质性的变化。虽然这一流派在那个时候并不被人们重视，受到了冷落，但并没有抹杀其在那个时代的影响力和时代的表达。在以后的美术发展中，立体主义对其产生了深远的影响，正是由于立体主义的出现，更多的艺术家开始转变自己的思维和风格。

立体主义的这场运动为现代绘画的发展奠定了基础，这与德劳内有着密切的关系。虽然德劳内更加注重色彩的分割，但也正是由于他的几何分割，直接影响了立体主义。虽然立体主义兴起的时间不长，但是立体主义绘画的影响却是巨大的，立体主义的绘画形式对当时整个欧洲的艺术家产生了深刻的影响，并引起了多次艺术革命。立体主义不仅对绘画界影响颇深，还对后来的现代主义有着很大的推动作用，尤其是在现代工艺美术、装饰艺术、建筑艺术、服装艺术等方面。立体主义在当代艺术中越来越重视形式的美感，对现代主义绘画的发展起到了很大的促进作用。

（2）德劳内与抽象主义

艺术的发展道路上往往会面临危机，就像之前的艺术家一样，德劳内的艺术风格也逐渐走向衰落。德劳内早期的绘画风格主要是深入研究修拉的色光理论，将圆点的图案改变成几何的图案。学习他人的画作，并不能形成自己的绘画风格，此时的德劳内通过观察城市的建筑，找到了一种新的创作素材。德劳内出生于巴黎，是一位懂得如何在巴黎找到热门话题的画家，当时巴黎的热点就是世界上最高的人造建筑，也就是法国现代化的标志埃菲尔铁塔，此时他开始绘制一组著名的作品——《埃菲尔铁塔》（图4-14）。

之后他又被德国慕尼黑著名的画家协会青骑士邀请，也正是因为这个展览再次激发了德劳内的创作灵感。整个青骑士的绘画风格趋向于抽象主义，在这次展览中他发现了一个新的艺术领域，从而改变了自己的艺术风格。从德劳内早年画作《埃菲尔铁塔》组画中可以看出，他把物体的主干拆开，和太阳光的色彩相融合，从而使他在后来的《回旋的形》中得到了很高的赞誉，被认为是一幅早期的抽象派画作。之后，他又对抽象的美术进行了深入的探索和研究，由此开启了抽象主义的大门。与康定斯基和蒙德里安的作品相比，德劳内的绘画作品不同于他们，呈现出一种独特的抽象的风格。美术批评者纪尧姆·阿波利奈尔对德劳内的绘画作品提出了一个崭新的概念——奥弗斯主义。

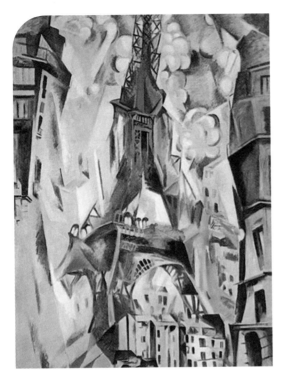

图 4-14 《埃菲尔铁塔》

　　德劳内试图把抽象的几何形态与太阳光的色彩结合在一起，他也是最早使用纯粹绘画方式的艺术家。在组画《圆盘》（图 4-15）与组画《回旋的形》（图 4-16）中，德劳内使太阳光色作为其创作的主要题材，并运用单纯的色彩创造绘画的形式感。

图 4-15 《圆盘》　　　　　　　　　　　　　　图 4-16 《回旋的形》

德劳内在后期的创作中转变了自己的绘画风格，逐渐转向设计和多种材料的运用上。德劳内的绘画内容不仅局限于油画，而是更多地偏向于多种绘画材料的使用。由于处在一个抽象主义的绘画时代，德劳内又是一位勇于探索的艺术家，他从夫人索尼娅那里吸取了装饰艺术的精髓，并将自己的全部精力都投入到综合材料的绘画与创作研究。他将蛋白与木屑和各种色彩的砂砾混在一起，将混合油画颜料和橡胶涂到油画布上、木板上或者墙壁上，有的时候也会使用一些当时很少见并且现在也很少使用的原料，例如漆光岩和一种醋酸纤维素。正是因为他的尝试才出现了组画《浮雕节奏》（图4-17）等。

德劳内的绘画艺术有着独特的面貌特征，是对现代绘画实践与相关理论的某种融合与整合。他的绘画不仅在描绘视觉的感知，更多的是在宣泄内心的激情；他的绘画通过绚烂的色彩组合，带给观众一种"天籁之音"般的审美感受。

图4-17 《浮雕节奏》

4.5 思考练习

◆ 练习内容

1. 运用色彩采集与重构的原理，进行自然色的采集并设计一幅色彩重构作品，尺寸：20cm×20cm。

2. 运用色彩采集与重构的原理，进行传统色的采集并设计一幅色彩重构作品，尺寸：20cm×20cm。

3. 运用色彩采集与重构的原理，进行民间色的采集并设计一幅色彩重构作品，尺寸：20cm×20cm。

◆ 思考内容

1. 理解色彩采集概念，掌握色彩采集的形式：对自然色、传统色和民间色等的采集。

2. 了解色彩重构的方法：按比例重构、不按比例重构、按情调重构。

3. 理解色彩采集与重构的要点，分析二者的侧重点。

更多案例获取

Color
Composition.

第 5 章　色彩的生理视觉与心理联想

内容关键词：

色彩构成　生理视觉　心理联想

学习目标：

● 理解色彩的生理视觉理论

● 理解色彩的心理联想理论

● 学会在设计实践中合理运用色彩的心理因素

5.1 色彩的生理视觉

● 眼睛与视觉
● 色彩的错觉现象

5.2 色彩的心理联想

● 色彩的视觉心理感受
● 色彩的表情特征
● 色彩的联觉通感

5.3 专题拓展：巴勃罗·毕
加索

5.4 思考练习

5.1 色彩的生理视觉

5.1.1 眼睛与视觉

眼睛是产生色知觉的必要条件，因此在研究色彩之前，必须先了解视觉器官的生理特征及其功能。

（1）眼球的结构

人类的眼睛是辨认色彩的主要器官，其外形酷似一颗小型的球，通常称为眼球（图 5-1）。其内部有一种特制的折射体系，可见光线透过折射体系流入眼内并聚集于视网膜上，视网膜上有感光的视杆细胞和视锥细胞两种细胞，这些感光细胞将所接收到的色光信息传送至神经节细胞，然后经由视神经传至大脑皮层的视觉神经中枢，从而产生色感。

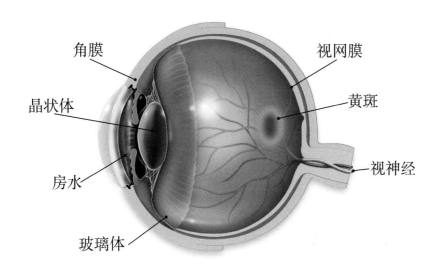

角膜　　视网膜　　晶状体　　黄斑　　房水　　视神经　　玻璃体

图 5-1　眼球的结构示意

① 晶状体。晶状体在眼睛正面中央，光线经过晶状体传给视网膜，晶状体的膨胀收缩，将光线折射到不同的位置，从而引起近视、远视以及各种色彩、形态的视错觉。

② 玻璃体。玻璃体把眼球分为前后两房，前房充满透明的水状液体，后房充满玻璃体。外来的光线必须依次经过角膜、水状液体、晶状体、玻璃体，才能到达视网膜。

③ 黄斑。黄斑呈黄色，是视网膜中最特殊的部分，人的色彩感觉之所以不同，都和黄斑有关。黄斑是视锥细胞和视杆细胞最集中的地方，因此也是视觉最敏锐的地方。当光线刚好准确投射到黄斑上时，我们就可以清楚地看到物体了。

④ 视网膜。视网膜是一个复杂的神经中心，也是视觉接收器的所在位置。视网膜上汇集了两种不同的细胞：视杆细胞和视锥细胞。视杆细胞用于分辨明暗；视锥细胞用于分辨色彩。有些动物有夜盲现象，例如鸡因视杆细胞不发达，在微光下它的视觉很差，成为夜盲。也有些动物如猫和猫头鹰，因视杆细胞很多，所以能在夜间活动。

（2）视觉感知过程

在视觉感知过程中以上几个因素起到不同的作用，当入射光进入晶状体时，由于眼睛内部各处的距离是固定不变的，只有晶状体可以扩张收缩，所以通过晶状体曲率的调整聚焦于视网膜上（如果眼睛出现病变，聚焦就落在较前方或较后方，如果是近视眼，聚焦会落在视网膜前面，如果是远视眼，聚焦会落在视网膜后方），再通过视网膜上汇集的不同细胞，对光线的明暗和色相进行感知，即产生色觉。

视觉的灵敏度与年龄有关。视觉发生于人出生后约一个月，大致一年以后即可对所有色彩具备完全感受能力。随着年龄的增长，从30岁左右开始日趋衰退，到50岁以后退化特别明显。

（3）明视觉与暗视觉

人类的视网膜中央区和黄斑区分布着大约700万个视锥细胞和13000万个视杆细胞，它们各自发挥着不同的作用。视杆细胞对光有高敏感性，能接受微弱光的刺激，在比较暗的环境下，由视杆细胞作用形成暗视觉，但暗视觉只能辨别物体的形状和明暗。视锥细胞的活动只有当亮度达到一定程度时才能被激发，称为明视觉。

在亮环境下，明视觉可以看到太阳光谱上各种不同的色彩，当亮度减低到一定程度时，暗视觉发挥作用，它只能感觉到不同明暗的灰色，而感觉不到色彩的色相。因此，将两个在光亮环境下等光度的黄色和红色放到弱光下进行比较时，黄色看起来比红色更亮一些。

5.1.2　色彩的错觉现象

物体的色彩是客观存在的，不会随着人的意志为转移，但视觉感受在很大程度上会受到主观的影响。当人的大脑皮层对外界刺激物进行分析发生困难时就会出现错觉；如果感知和以往的体验相冲突时，或者思维推理出现错误时也会引起错觉。

视错觉现象又叫作视觉色彩补偿现象。人的视觉对色彩需求体现出一种生理的平衡，即人眼看到任何一种色彩时，总要求它的相对补色来补偿，而当这个补色没有出现的时候，人的眼睛就会自己调整，从而会出现视错觉现象（图5-2、图5-3）。

图 5-2 视错觉图像（一）
白色线条交叉处出现闪烁的小黑点

图 5-3 视错觉图像（二）
黑色线条交叉处出现闪烁的小白点

（1）视觉后像

当闭上眼睛，视觉作用停止之后，感觉并没有立刻消失，这种现象称为视觉后像，视觉后像有正后像和负后像两种。

① 正后像。正后像是一种与原来刺激性质相同的感觉印象。比如在漆黑的夜晚，看见路边明亮的灯，然后闭上眼睛，黑暗中就会出现那盏灯的影像，这一影像称为正后像。

正后像的应用在生活中很常见，电影胶片以 24 格 /s 的速度放映，视觉的残留便产生错觉，我们才能看到银幕上的画面是连续的。

② 负后像。负后像是一种与原来刺激相反的感觉印象。正后像是神经在尚未完成工作时引起的，负后像是神经疲劳过度所引起的，所以它的反应与正后像正好相反。如光亮部分变为黑暗部分，黑暗部分变为光亮部分。再如长时间注视绿色的物体，再看白色物体，就会产生粉红色的影像。通常情况下，负后像色彩错觉具有补色关系，如红 — 绿、黄 — 紫、橙 — 蓝、黑 — 白（图 5-4）。

图 5-4 色彩的补色负后像

（2）对比错觉

对比错觉是指眼睛同时受到色彩刺激时，色彩感觉发生相互排斥的现象。刺激的结果使相邻之色改变原有属性向其对应方向发展。当用色彩构图时，同一灰色在黑底上发亮，在白底上变深；同一灰色在红底上呈现淡绿色，在绿底上呈现淡红色，在紫底上呈现淡黄色，在黄底上呈淡紫色；同一灰色在红、橙、黄、绿、蓝、紫不同底色上呈现补色感觉。红色和紫色并置，红色倾向于橙色，紫色倾向于青色；红色和绿色并置，红色显得更红，绿色显得更绿；各种相邻的色在交界处，对比错觉表现得更为明显（图5-5）。

图 5-5　色彩的对比效果

由此可见，色彩对比错觉有如下规律。

① 面积相当的相邻色彩并置，色彩边缘彼此相互影响。

② 互为补色的色彩并置，各自纯度加强。

③ 高纯色与低纯色并置，高纯色纯度加强，低纯色纯度降低。

④ 高明度色与低明度色并置，高明度色更亮，低明度色更暗。

⑤ 不同色相的色彩并置，将对方色相推向自己的补色色相。

⑥ 面积和纯度差别较大的颜色，面积较小或纯度较低的颜色会受到较大的影响。

⑦ 无彩色与有彩色并置，无彩色色相推向有彩色的补色，有彩色不变。

（3）色彩的膨胀感与收缩感

在色彩对比时，如果色彩看起来比实际色彩大，这种色彩称为膨胀色；如果看起来比实际色彩小，这种色彩称为收缩色。色光对眼球的刺激性是导致色彩扩张和收缩的重要因素。明度较高、波长较长的暖色光对视网膜产生扩散性，使图像的边缘变得模糊不清，产生膨胀的感觉；明度较低、波长较短的冷色光有成像清晰的特性，产生收缩的感觉。

色彩的膨胀感和收缩感，与色相、明度和纯度有关。同样粗细的黑白条纹，视觉感觉上白条纹要比黑条纹粗；同样大小的方块，黄色方块看上去要比紫色方块大（图5-6）。

在进行多种色彩设计时，为达到各种色块在视觉上的一致，就必须按色彩的膨胀与收缩规律进行调整（图 5-7、图 5-8）。

图 5-6　色彩的膨胀感与收缩感

图 5-7　色彩的膨胀感与收缩感设计处理（一）　　　　图 5-8　色彩的膨胀感与收缩感设计处理（二）

根据上述对色彩膨胀感与收缩感的研究，可以得出以下结论：在色相方面，长波长的色相使人感到膨胀的感觉，短波长的色相有收缩的感觉；在明度方面，高纯度明亮的色彩会有膨胀的感觉，明度低的色彩有收缩的感觉；在纯度方面，高纯度的鲜艳色彩有膨胀的感觉，低纯度的色彩有收缩的感觉。

（4）色彩的前进感与后退感

在色彩的比较中给人感觉向前方的色彩称为前进色，给人感觉朝后方远离的色彩称为后退色。不同的色彩会给人带来不同的前进或后退的感觉，这是由于人类的视网膜上可以呈现出各种不同波长的色彩。比如，红色和橙色等波长长的暖色在视网膜上形成内侧映像，给人一种距离更近的感觉，蓝色和紫色等波长短的冷色在视网膜上则形成外侧映像，在同样距离内感觉就比较后退（图5-9）。实际上这是视错觉的一种现象，暖色、纯色、高明度色有前进的感觉；反之，冷色、浊色、低明度色有后退的感觉。此外，色彩的进与退与面积也有一定程度上的关系。例如当面积几近相等的蓝色与橙色并置时，橙色具有前进感；但在大面积的蓝底上放一小块橙色时，蓝色则具有前进感（图5-10）。

色彩的前进感与后退感，对于色彩运用有很大影响。如果想使狭小的房间显得宽敞些，室内可以用浅蓝色，为了使远处景物突出些，可以采用暖纯色（图5-11），这就是所谓的色彩透视。近暖远冷，近艳远灰，近实远虚。

图5-9　色彩的前进感与后退感

图 5-10　相同色彩不同面积的前进感与后退感

图 5-11　色彩的透视

5.2　色彩的心理联想

5.2.1　色彩的视觉心理感受

　　色彩在给人以美感的同时，也从多方面影响着人的心理活动。色彩心理感受可以由直接的视觉刺激产生，也可以通过间接的联想与象征获得，总之，色彩会在不知不觉中左右人的情绪、思想、情感及行为。色彩的视觉心理感受是指人们在看到多种不同色彩的时候，与自身的其他各种感觉相互关联，并将其固定为某种模式，而形成的一种心理感受。比如，色彩的轻重感并非来自物体的真实重量，色彩的软硬感也不是真实的触感，而是色彩感受与触觉联系起来，是通过心理联想产生的。

（1）色彩的冷暖感

色彩的冷暖感是由物理光与人的视觉经验以及心理联想综合形成的一种心理感觉。例如，红色、橙色和黄色常常会让人联想到太阳升起和熊熊烈火，所以会给人以温暖的感觉；蓝色经常会让人联想到大海、晴空、阴影，因此有寒冷的感觉。所以凡是带红色、橙色和黄色调的就变成暖调，凡是带蓝色和绿色的色调的都变为冷调（图5-12、图5-13）。

图 5-12　色彩的暖感

图 5-13　色彩的冷感

色彩的冷暖感除了与明度和纯度有关外，还与色彩的色相有关。高明度的色彩普遍具有冷感，低明度的色彩一般具有暖感，高纯度的色彩有暖感，低纯度的色彩有冷感。无彩色系中白色有冷感，黑色有暖感，灰色属于中性。

（2）色彩的轻重感

人们对轻重的体验主要是通过触觉，而实际上在视觉对物体的重量感知中，明度的变化对色彩的轻重感影响最大（图5-14）。高明度的色彩具有轻感，使人联想到蓝天、白云、棉花、羊毛等；低明度的色彩具有重感，易使人联想到水泥、大理石等物品，产生沉重、稳定、坠落等感觉。在所有色彩中白色最轻，黑色最重。

除此之外，色彩的透明度对轻重感也会产生影响。透明的色彩一般会给人轻盈的印象，如塑料、肥皂泡、羽毛都是具有透明感的物体。相反，给人沉重印象的主要是金属、水泥或岩石等不透明的物体。

（3）色彩的软硬感

色彩的软硬感与明度、纯度有关。凡明度较高的含灰色系具有软感，凡明度较低的含灰色系具有硬感；纯度越高则越具有硬感，纯度越低则越具有软感；强对比色调具有硬感，弱对比色调具有软感（图5-15）。色相与色彩的软硬感几乎无关。

图 5-14 色彩的轻重色系组合

图 5-15 色彩的软硬感

(4) 色彩的兴奋感与沉静感

色彩的兴奋感和沉静感与色相、明度和纯度有关，其中色相的作用影响最大。在色相上，凡是偏红和橙的暖色系会使人产生兴奋感，蓝和青的冷色系具有宁静感；在明度方面，明度高的色彩具有兴奋感，明度低的色彩具有沉静感；在纯度上，纯度高的色彩具有兴奋感，纯度低的色彩具有宁静感（图 5-16、图 5-17）。因此，暖色系中明度最高、纯度也最高的色彩兴奋感最强，冷色系中明度低且纯度低的色彩最有沉静感。强对比的色调有兴奋感，弱对比的色调有沉静感。

图 5-16 兴奋色系

图 5-17 沉静色系

(5) 色彩的华丽感与朴素感

色彩的华丽感与朴素感受纯度影响最大，其次是明度。凡是鲜艳而明亮的色彩具有华丽感，混浊而深暗的色彩具有朴素感。有彩色系具有华丽感，无彩色系具有朴素感。强对比色调具有华丽感，弱对比色调有朴素感，其中补色最为华丽（图 5-18、图 5-19）。

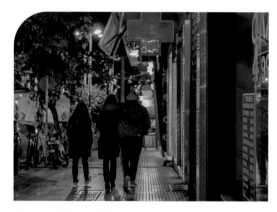

图 5-18 色彩的华丽感

图 5-19 色彩的朴素感

色彩的华丽感和朴素感有其心理感受，也有其个性的认知，不同民族、群体、地区和历史时期对色彩华丽与朴素的表现不太相同。例如，古罗马帝国时期的欧洲，由于紫色很难提取，因此紫色是贵族和帝王的华丽之色。华丽感还有多种风格，如朋克的华丽、热带南国风的华丽、冷艳都市风的华丽等。

(6) 色彩的明快感与忧郁感

色彩的明快感和忧郁感与纯度和明度有关。高明度且鲜艳的色彩具有明快感，深暗而混浊的色彩具有忧郁感；强对比色调有明快感，弱对比色调具有忧郁感（图 5-20、图 5-21）。

图 5-20　色彩的明快感　　　　　　　　　　　　　　图 5-21　色彩的忧郁感

色彩还具有某些特定的心理效应，由色彩引起的心理感受，对色彩的设计和应用具有十分重要的意义。恰当地使用色彩调节心理，在工作、生活中能营造轻松的工作气氛，提高效率。比如，在寒冷的工作环境中使用暖色粉刷墙面能增加温暖感；沉重的货物外观使用浅色包装，可以使搬运工人在搬运中觉得没那么重。在生活中色彩还能够创造舒适的环境，增加生活的乐趣。比如，住宅采用淡雅的沉静色，可以让人感到宽敞舒适；娱乐场所采用绚丽、兴奋的色彩能增强欢乐、热烈的气氛。

5.2.2　色彩的表情特征

我们的生活中充满了色彩，色彩的视觉刺激与人的感知经验发生关联，就会在人的心理上引出某种情感，当人们对于这种情感出现共鸣时，我们就把它称为色彩的表情特征。每种色彩都有其自身的表情特征。

（1）红色系

① 红色具有的情感因素。红色是可见光波段内光波最长的色彩，是最引人注目的色彩，具有很强的感染力，长时间注视红色，会引起视觉疲劳。红色能使肌肉紧张、血液循环加快，是兴奋、刺激、奔放、热烈、冲动的色彩。由于红色最为醒目，故红色常用于警告、危险、禁止。在中国的传统文化中，红色常被用来传达喜庆、热闹、温暖、庄严、吉祥和幸福等含义，婚礼、节日等人们喜欢用红色进行装饰，如红色的礼服、红灯笼等。

② 红色与其他色彩的并置。红色与不同色彩并置时，色彩的表情特征体现出不同的效果。在深红的底色上，红色趋于平静，显示出热度渐衰的效果；红色在蓝绿的底色上，显得更为热烈；在黄绿的底色上，红色造成不安的视觉效果；在橙色的底色上，红色显得暗淡又缺乏生命力。红色与浅黄色最为匹配，能充分发挥红色特征；红色与灰色、黄色为中性搭配（图 5–22）。

图 5-22　红色与其他色彩的并置

③ 红色的不同状态

■ 正红色：纯度处于饱和状态，鲜艳夺目，给人积极、主动、热情向上的意象，有喜庆、吉祥的寓意。

■ 浅红色：在红色色相的基础上明度提高、纯度降低，浅红色比正红色刺激性小，让人感到柔和。浅红色代表着健康，是大多女性喜欢的色彩，具有放松和安抚情绪的作用。例如，把患有精神狂躁症的人关在浅红色的空间内，他就会渐渐安静下来。

■ 深红色：在红色色相的基础上明度、纯度均有所降低，给人以深沉、宽容的感觉。如以深红为主色的庙宇建筑有神圣、庄严的意味。

(2) 橙色系

① 橙色具有的情感因素。橙色具有长波长色彩的特征：使人心跳加快，感觉到温暖。橙色是十分活泼的色彩，使人联想到金色的秋天，丰硕的果实，因此是代表富足、快乐的色彩。在安全生产用色中，橙色是警戒色，因为它鲜艳，明视性高，适合做野外活动用品、救生用品的用色。橙色很容易让人想到橙子，给人酸中带甜的味觉联想，餐厅里多用橙色可以增加顾客的食欲。

② 橙色与其他色彩的并置。橙色与淡黄色相配有一种很舒服的过渡感：蓝底色上的橙色，充满了快乐的个性，展示出响亮、迷人以及太阳般的光辉；草绿底色上的橙色，显得柔情万种，并令人为之着迷；灰底色上的橙色，具有一种与众不同的荧光效果；通常来说，橙色不适合与紫色或深蓝色搭配，这会给人一种晦涩的感觉（图 5-23）。

图 5-23　橙色与其他色彩的并置

③ 橙色的不同状态

■ 浅橙色：橙色中加入较多的白色富有温和、精致、细腻、温暖等令人舒心惬意的意味。

■ 深橙色：当橙色中加入不同分量的黑色时，就会显示出沉着、安定、拘谨、悲伤等不同的性格差异。但混入较多的黑色后，则会给人一种烧焦的感觉。

■ 橙灰色：当橙色中混入灰色时，具有优雅、含蓄、自然、质朴、亲切、柔和的色彩格调，如果掺入过量的灰色，则会流露出消沉、失意、没落、无力、迷茫等消极的表情。

（3）黄色系

① 黄色具有的情感因素。黄色波长所处位置偏中，在所有色彩中，光感是最活跃、最亮丽的，在高明度的情况下依然能够保持较高的纯度，给人轻快、辉煌、充满希望的色彩印象，由于过于明亮，又常与轻薄联系在一起。明亮的黄色，像是一轮烈日，代表了光明，象征着照亮黑暗的智慧之光，有着金色的光芒，代表着权利和财富。

② 黄色与其他色彩的并置。在红色底色上的黄色，显得比较燥热、喧闹；紫红底色上的黄色，带有褐色味的病态倦容；在绿色底色上，显得很有朝气、有活力；在橙色背景上的黄色显得轻浮、稚嫩和缺乏诚意；黄色与蓝色相配，黄色就像太阳般温暖辉煌；黄色被白色包围时，黄色显得惨淡而无所作为；灰色陪衬下的黄色，给人以平静理智明快干练的印象；黑色陪衬下的黄色，展现出积极、明亮、强劲的力度（图 5-24）。

图 5-24 黄色与其他色彩的并置

③ 黄色的不同状态

■ 柠檬黄：纯度高，明度亮，具有纯净、孤傲、高贵的品质。

■ 淡黄色：黄色加白，有文静、轻快、安详、幼稚等意味。据心理学家实验证实，该色还特别具有集中注意力的功效，所以许多学校教室的墙壁都以该色作粉饰，甚至照明用灯也多选择淡黄色的光源。

■ 土黄色：当黄色中加入少量补色紫色或黑色，会表露出卑鄙、妒忌、怀疑、背叛、失信及缺少理智的阴暗心迹，也容易令人联想到腐烂或发霉的物品，所以该色在食品设计中是禁用的。

■ 黄绿色：在黄色中掺入微量绿色或蓝色，呈现出绿味黄色，给人一种万物复苏的印象，并且含有一种不妥协的意味以及带有几分幽默感，是 20 世纪末期的流行色。

（4）绿色系

① 绿色具有的情感因素。绿色是中性的，明度居中，是冷暖倾向不明显的柔和高雅的色彩。因此，绿色对人的生理和心理的影响均显得较为平静、温和。绿色有消解视觉疲劳的作用，能调节抑郁、消极情绪，使人的精神振奋，心胸豁达。绿色既能传达清爽、理想、希望、生长的意象，又是一种宽容、大度，几乎能容纳所有的色彩。绿色也有负面的语义：阴暗、不引人注意、不成熟、嫉妒等。比如在中国的京剧脸谱中，用绿色表示顽强勇敢，但有勇无谋。

② 绿色与其他色彩的并置。绿色在不同背景色的映衬下给人的心理感觉截然不同。白底色上的绿色显得很年轻，充满自信。蓝底色上的绿色看上去有些平淡无奇、缺乏激情；红底色上的绿色，给观者安谧清冷的视觉体验；紫底色上的绿色悠闲自得、气质高雅；黑底色上的绿色可诱发出令人着迷的神秘光辉，并且亮丽而富于生气；深绿色和淡绿色相配有一种和谐宁静的感觉；绿色与浅红色搭配，代表着春天的到来（图 5-25）。

图 5-25 绿色与其他色彩的并置

③ 绿色的不同状态

■ 纯绿色：美丽、优雅，生机勃勃，象征着生命。

■ 草绿色：正绿色掺入黄色时，是典型的早春时节绿色植物的色彩，富于新生、单纯、天真无邪的意味。

■ 粉绿色：绿中带白增加了明度，表现出宁静、清淡、凉爽、舒畅的感觉。

■ 碧绿色：正绿色融入蓝色呈现出蓝绿色时，会显示出神秘、诱人的色彩，令人联想到清秀、豁达、永恒、权力、端庄、深远、酸涩等截然不同的语义。

■ 橄榄绿：绿色加黑暗化为深绿色时，能触发出富饶、兴旺、幽深、古朴、沉默、忧愁等精神意念。橄榄绿又是和平、生命、友谊、安全的代名词。该色因有像绿色植被一样的色调，成为国际上陆军的着装及装备普遍采用的专有色。

■ 灰绿色：绿色混入灰柔化为灰绿色时，就像是黄昏的树林，清晨的雾气里的原野那样富有古朴、优雅、精巧、迷蒙的印象。该色不论用于诠释传统还是现代题材的表达，都可呈现出一种超凡脱俗的艺术气质。

(5) 蓝色系

① 蓝色具有的情感因素。蓝色在视觉和心理上都有一种紧缩感，最寒冷的色彩是蓝色，人们经常会联想到海洋、天空、水、宇宙等。由于蓝色沉稳的特性，代表冷静，因此商务人士往往会选择蓝色，这是一种信心和坚定的象征。蓝色还蕴含深邃、博大、朴素、保守、信仰、权威、冷酷、空寂等的象征含义。中国人对蓝色情有独钟，蓝印花布、景泰蓝、青花瓷等蓝色的运用，蕴含了深邃的文化底蕴和朴素的情怀。在欧洲，人们把蓝色视为一种显示身份地位的标志，而在西方宗教题材的绘画作品中，通常会使用蓝色来描绘圣母所披的罩衣。

② 蓝色与其他色彩的并置。蓝色与其他色彩并置，也会显示出千变万化的个性力量。黄底色上的蓝色，带有沉着、自信、稳定的神态；红底色上的蓝色，感觉较黯淡；绿底色上的蓝色，则显得暧昧、消极；白底色上的蓝色，给人以清晰、有力的心理体会；黑底色上的蓝色，焕发出它独有的亮丽；浅紫色背景上的蓝色，呈现出空虚、退缩和无所适从的表达意向；褐底色上的蓝色，蜕变成激昂的色彩（图 5-26）。

图 5-26 蓝色与其他色彩的并置

③ 蓝色的不同状态

■ 湖蓝色：表现出一种纯净、平静、理智、安详与广阔的特性。

■ 浅蓝色：蓝色加入白色，明度提高，纯度降低，原有的亮丽品质也随之改变，有清淡、缥缈、透明、雅致的意味。

■ 普蓝色：蓝色中加入了黑色，会传递出一种悲哀、沉重、朴素、幽深、孤独、冷酷的感觉。

■ 灰蓝色：蓝色中加入了灰色，显得暧昧、模糊，易使色彩表现出晦涩、沮丧的色彩表情。

(6) 紫色系

① 紫色具有的情感因素。波长最短的可见光是紫色波，明视度和注目性最弱，给人很强的后退感和收缩感。紫色是高贵的、神秘的、危险的，令人振奋，有时给人以压迫感，有时产生恐怖感。含有高贵、庄重、虔诚、梦幻、冷艳、神秘、压抑、傲慢、哀悼等语义。

② 紫色与其他色彩的并置。黄底色上的紫色，对比度强，色彩效果迷人，是激情与内敛的完美结合；翠绿底色上的紫色，协调而富于成熟感；浅蓝底色上的紫色，充满了无尽的忧郁气息，让人处于浓浓的伤感之中，从而容易产生绝望的心理；黑底色上的紫色，纯正、鲜艳，散发出光彩照人的色彩底蕴；白底色上的紫色，体现出古典与新潮兼容的色彩力量（图5-27）。

图 5-27 紫色与其他色彩的并置

③ 紫色的不同状态

■ 鲜紫色：具有优雅、浪漫、高贵、神秘的特性。

■ 淡紫色：紫色中加入一定的白色，成为一种优美、柔和的色彩，是少女的代表色，显示出优美、浪漫、梦幻、妩媚、羞涩、含蓄等婉约的情调。

■ 蓝紫色：紫色倾向蓝色时，传达出孤寂、严厉、恐惧、凶残等感觉。

■ 紫红色：紫色中掺入红色显得复杂、矛盾，紫红色介于冷色和暖色之间，处于游离不定的状态，加之其明度较低，往往引起心理上的负面情绪。

■ 深紫色：紫色混入黑色化为深紫色时，具有成熟、神秘、忧郁、悲哀、自私、痛苦等抽象寓意，很多民族将它看作消极、不祥的色彩。

■ 灰紫色：紫色加灰色化为含灰紫色时，表示出雅致、含蓄、忏悔、无为、腐朽、病态、堕落等精神状态，紫色原有的高贵感随纯度的削弱而大打折扣。

（7）黑、白、灰色系

① 黑、白、灰色具有的情感因素。白色是光谱中所有色彩的集合体，能给人以视觉上强烈的刺激感，让人联想到白雪，具有纯洁的品貌特质，象征神圣、洁净、坦率、正直、无私、空虚、缥缈、无限等。

黑色包含了全部的色光，但都不让它反射出来，所以明视度和注目性均较差。黑色的意象呈现出高级、稳重，是高品质工业产品的常用色。黑色会让人联想到力量、严肃、永恒、毅力、谦逊、刚正、充实、忠义、哀悼、罪恶、恐惧等。

灰色是一种无彩色系中等明度的低纯度色。灰色对眼睛有适度的刺激性，不耀眼也不黯然，有柔和的效果，是最不会让人感到疲劳的颜色。灰色沉稳优雅，显示出谦逊、和平、中庸、温顺和模棱两可的性格，使人对其产生柔和、朴素、舒适、含蓄、沉闷、单调的感觉。

②黑、白、灰的并置。白色与灰色并置，展现出一种气质不凡的稳重、优雅之感；灰色与黑、白两色组合时，给人以永不过时的时髦印象（图 5-28）。

图 5-28 黑、白、灰的并置

5.2.3 色彩的联觉通感

人的感觉器官是相互联系的整体，知觉是由各种感觉综合而成的。一个感觉器官受到刺激以后，除了引起该感觉系统的直接反应外，还会引发其他感官系统的响应。联觉通感就是指诸种感觉相互交通的心理现象。

（1）色彩的听觉联觉

色彩和听觉是相通的，缤纷的色彩视觉通过人们的联想和想象能表达出旋律优美的听觉形象。高明度、高纯度、对比强烈、暖色调的色彩让人联想到快节奏、情绪激昂的音乐，中低明度、中低纯度、对比柔和、冷色调的色彩让人联想到慢节奏的、缓慢忧伤的音乐。

在瓦西里·康定斯基看来，音乐与色彩息息相关。他把所有的音符都与准确的色调结合在一起。对于康定斯基来说，色彩听起来是这样的。红色代表力量、能量和冲动，所以他将其与大号的喇叭声联系起来。黄色是一种具有穿透力的色彩，所以听起来也像喇叭的声音。蓝色是一种内向的色彩，康定斯基认为蓝色听起来像是长笛的声音。绿色被认为是一种平静的色彩，没有细微差别，因此，平静的绿色色调通过小提琴表示。黑色是永恒的寂静，因此，在音乐上是一个完整而明确的停顿。康定斯基也给他的许多画作起了音乐类型的标题，如《作曲 4 号》（图 5-29）和《即兴创作第 30 号》（图 5-30）。这种在色彩视觉元素和音乐听觉元素之间发生的通感现象，我们可以称之为色彩的听觉联觉。

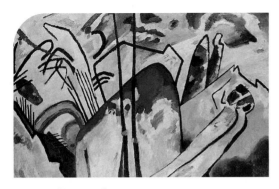

图 5-29 《作曲 4 号》　　　　　　　　　图 5-30 《即兴创作第 30 号》

(2) 色彩的味觉联觉

色彩能引发味觉的联想，在餐饮文化中，色、香、味俱全，其中色彩排行第一，说明色彩能促进人们的食欲，在饮食文化中经常受到人们的重视。农贸市场中许多卖肉的小贩都会用红光把肉照亮，这样可以让肉看起来更新鲜，引起人的食欲。在设计实践中，很多设计师也经常通过色彩来表达对酸、甜、苦、辣等不同味道的感受。

色彩的味觉联觉是一种心理联想，与食品本身的味觉记忆有关，比如辣椒的红色会使人产生辣的联想，西瓜瓤的红色则会给人以甜味的感觉，苹果的绿色给人以酸味的感觉，而绿色的青菜则具有新鲜感等。在食品的包装设计中，设计师通常采用不同的色彩有效地引起消费者的味觉联想，从而在不同类别的包装中被迅速识别。如褐色和棕色系在咖啡包装和巧克力包装上的运用，红色和橙色系在糖果包装及快餐行业上的运用，绿色和黄绿色系在农副产品上的运用，蓝色系列在水产品上的运用等。果汁的包装则以纯度较高的色彩呈现，采用红、橙、黄、绿、紫等水果本身的色彩来区分，同时给人以不同味觉的联想（图 5-31）。

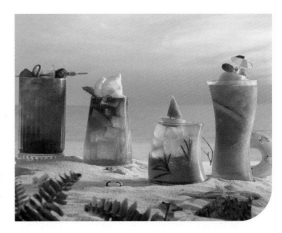

图 5-31　色彩的味觉联觉

（3）色彩的嗅觉联觉

色彩的嗅觉联觉也是由人们感官经验的积累而形成的一种心理联想，但它比味觉联觉更为细微，更加的个性化。从不同深浅的同一色相的色彩的名称中就可以看出嗅觉联觉对色彩区分的影响。如红色系中以花命名的牡丹红、蔷薇色、山茶色、红梅粉等，黄色系中的金盏花、秋菊黄、含羞草等，绿色系中的绿茶色、薄荷、橄榄绿等，这些命名能使人联想到浓淡各异的花香及各种植物的味道。在设计实践中，香水包装非常注重包装的主色调与香水香味之间的内在关系，选取合适的色彩，建立色彩与香味的视觉统一，将视觉与嗅觉完美融合（图 5-32）。

图 5-32 色彩的嗅觉联觉

（4）色彩的触觉联觉

色彩与触觉的通感源自人们对物质表面肌理的认知，色彩的软硬轻重，以及色彩的质地、厚薄、干湿等肌理变化都是色彩触觉联觉的表现。在长期的生活实践中，人们将一定的色彩与一定的质感联系起来，从而得出了色彩的质地感。驼灰、熟褐、深蓝等明度低、感觉重、纯度高的色彩给人以粗糙、淳朴的感觉；浅黄、浅灰、黄绿等明度高的色彩，给人以光泽、平滑的感觉；明度高、纯度低的色彩使人感到轻盈；低明度、低纯度的色彩使人感到厚重；透明的色彩感觉薄，不透明的色彩感觉厚；蓝、绿和黄绿等偏冷的色彩给人以湿感；红、橙、赭石等偏暖的色彩则让人感到干燥。在设计实践中，我们通常会在织物中使用柔和色，用这种方法来展现面料的柔软和亲肤，如米色、驼色、绢色、卡其色等（图 5-33）。

图 5-33　色彩的触觉联觉

5.3 专题拓展：巴勃罗·毕加索

巴勃罗·毕加索（Pablo Picasso，1881—1973）是当代西方绘画中最主要的代表人物之一，也是立体主义的开创者（图 5-34）。他在 92 岁时就已有 37000 幅作品，包括素描、油画和版画等。他的绘画对整个 20 世纪西方现代美术的发展都产生了深远的影响，并在世界艺术史上享有盛誉。毕加索既对塞尚的思想进行继承和发展，又开创了立体画派，还不断革新自己对艺术创作的解读。纵观其生平，我们可以窥见其在 20 世纪里诸多绘画风格的发展历程。

（1）蓝色时期（1900～1903 年）

在这一时期，毕加索的生活处境比较艰难，条件困苦，他的绘画受到法国画家土鲁斯·劳特累克和埃德加·德加画风的影响，处于学生时代的他倾向西班牙式的忧伤主义，作品中充满浓浓阴郁意味的蓝色。这个时期的蓝色，在毕加索看来是贫穷和消极的象征，作品总是描述一些生活比较贫困的下层人民，其实纵观种种原因来解释这个时期忧郁的蓝，最主要的原因是毕加索的好友卡萨赫马斯的离世，这件事情使毕加索陷入了巨大的悲痛之中（图 5-35）。

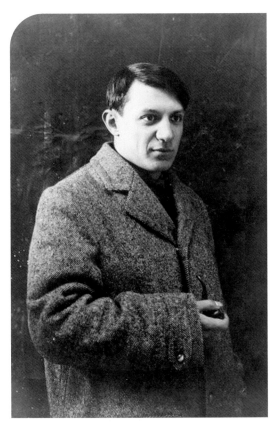

图 5-34 巴勃罗·毕加索

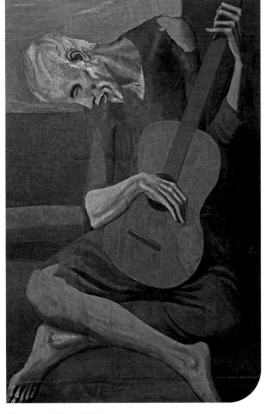

图 5-35 《老吉他手》

（2）玫瑰时期（1904～1906年）

这一时期，毕加索的生活有所改善，经济不再拮据。1904年4月，毕加索回到巴黎并准备长期定居，他搬到了一栋被友人戏称为"洗衣船"的大楼，与菲尔南德、奥里威尔相识并生活在一起，恬静的家庭生活和周围的波希米亚气息，让他的蓝颜色逐渐变成了明亮的玫瑰色。画面中开始出现柔和的粉色，而蓝色则逐渐消失，刻画的角色慢慢变成朝气活泼的青年或马戏团的演员。这一阶段他的作品，整体除了丰富明亮的色彩外，摒弃了蓝调时代的那种贫病交迫的悲哀和绝望，取而代之的是对人生百态充满信心、兴趣及关注的情绪（图5-36）。

（3）立体主义时期（1910～1914年）

《亚威农少女》（图5-37）是世界艺术史上首次出现的立体主义的作品，它以五个体态生硬的变形的裸女形象为主体，表现出了一种粗犷的原始风格。阴影使它们看起来有一种三维的视觉效果，看起来有的被处理成实体的块面，有的则被处理为一些透明的碎片。这些不同寻常的块面，使这幅画拥有了完整性和连续性。后来法国立体主义绘画大师乔治·布拉克与毕加索联手开创了立体主义，抛弃了传统的艺术观念，舍弃了文艺复兴以来传统绘画的透视法则，并将所描绘的对象平面几何化，将物体进行了几何分解和重构，在二维的平面上，形成了一个四维的空间。

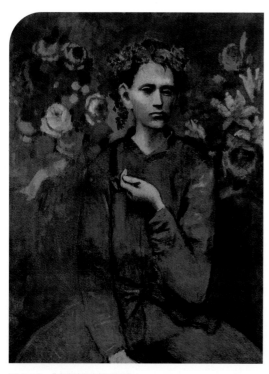

图5-36　《拿着烟斗的男孩》

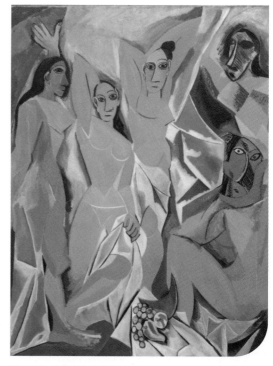

图5-37　《亚威农少女》

（4）蜕变时期（1932～1945 年）

1937 年德国法西斯分子在西班牙的一场内战中轰炸了名为格尔尼卡的小城，整个城市被炸成一片废墟，造成了数千名平民的伤亡，这激起了毕加索极大的愤怒，并以此为题材描绘出巨作《格尔尼卡》来谴责法西斯的暴行（图 5-38）。这幅画仅以黑、白、灰三色为主色调，三角形的稳定构图，与黑、白、灰三色形成强烈的对比，再加上画中所描绘的具有鲜明象征意义的人物形象，更增添了整幅巨作的感染力，它像一个沉默的宣言，控诉着法西斯的罪行。在创作《格尔尼卡》时，毕加索采用了一种与之前迥异的艺术形式 —— 将立体主义与超现实主义结合。毕加索虽然没有直接描绘那些战斗场景，但是他的作品中所表达出的氛围，让人感觉到毕加索从始至终都没有脱离过现实生活和社会斗争。《格尔尼卡》也与法籍俄裔雕塑家奥西普·扎德金创作的《被摧毁的城市》（图 5-39）并称为反法西斯战争美术品的双璧。

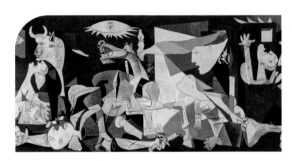

图 5-38 《格尔尼卡》

图 5-39 《被摧毁的城市》 奥西普·扎德金

（5）田园时期（1946～1973年）

在这个阶段，毕加索虽然已经步入了晚年，却仍在不断地寻求艺术上的革新。在此期间，他创作了很多著名画作的变奏系列，还创作了大量的陶艺和版画等作品。

毕加索的艺术作品及创新精神对当代西方美术的发展产生了巨大的影响，并推动了世界艺术的发展进程。他一生绘画风格多变，富有创意，凭着对艺术的热爱，不断探索新的思路，不断变换着新的表现手法，最终创造了属于那个时代辉煌的成就（图5-40）。

图 5-40 仿马奈《草地上的野餐》

5.4　思考练习

◆　练习内容

1.运用色彩的心理联想，描绘出喜、怒、哀、乐四种不同性格。尺寸：四幅 10cm×10cm 组合。

2.运用色彩的心理联想，描绘出酸、甜、苦、辣四种不同感觉。尺寸：四幅 10cm×10cm 组合。

3.运用色彩的心理联想，描绘出春、夏、秋、冬四种不同季节。尺寸：四幅 10cm×10cm 组合。

◆　思考内容

1.理解色彩的生理视觉理论，运用理论解释色彩的错觉现象。

2.为什么说心理联想是创意的源泉？

3.如何在色彩设计实践中合理地运用色彩的心理因素？

更多案例获取

Color
Composition.

第 6 章　色彩构成与设计应用

内容关键词：

色彩构成　设计应用

学习目标：

● 认识色彩构成在标志、海报设计中的应用

● 认识色彩构成在包装、书籍设计中的应用

● 认识色彩构成在网页设计、摄影中的应用

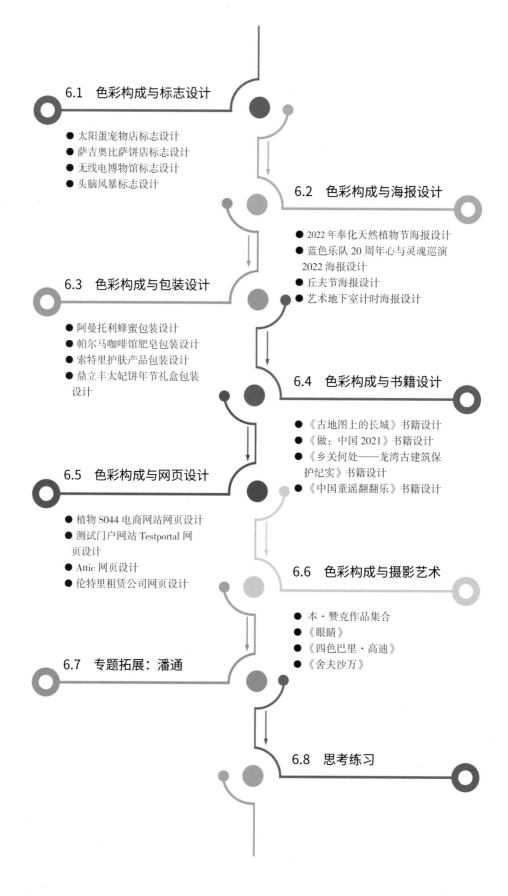

6.1 色彩构成与标志设计

- 太阳蛋宠物店标志设计
- 萨吉奥比萨饼店标志设计
- 无线电博物馆标志设计
- 头脑风暴标志设计

6.2 色彩构成与海报设计

- 2022 年奉化天然植物节海报设计
- 蓝色乐队 20 周年心与灵魂巡演 2022 海报设计
- 丘夫节海报设计
- 艺术地下室计时海报设计

6.3 色彩构成与包装设计

- 阿曼托利蜂蜜包装设计
- 帕尔马咖啡馆肥皂包装设计
- 索特里护肤产品包装设计
- 鼎立丰太妃饼年节礼盒包装设计

6.4 色彩构成与书籍设计

- 《古地图上的长城》书籍设计
- 《做：中国 2021》书籍设计
- 《乡关何处——龙湾古建筑保护纪实》书籍设计
- 《中国童谣翻翻乐》书籍设计

6.5 色彩构成与网页设计

- 植物 S044 电商网站网页设计
- 测试门户网站 Testportal 网页设计
- Attic 网页设计
- 伦特里租赁公司网页设计

6.6 色彩构成与摄影艺术

- 本·赞克作品集合
- 《眼睛》
- 《四色巴里·高迪》
- 《舍夫沙万》

6.7 专题拓展：潘通

6.8 思考练习

6.1　色彩构成与标志设计

对于标志设计来说，色彩构成是十分重要的。由于标志设计的特殊性，其所传达的信息十分有限，而色彩以其醒目的特征与象征力量发挥着巨大的作用。在标志设计中采用标准色，不但能够吸引人的注意力，并且可以增强公众的记忆，使消费者对标志留下深刻的印象，而且建立起消费信心。标志色彩的配置一般有三种方法：一是使用单色配合，单色颜色单纯、强烈、鲜艳夺目，艺术效果和传播效果显著；二是使用同类色，选择一种色彩，采用依靠色彩明度变化的办法，如将橘红、橘黄等色彩进行搭配，形成由浅入深的过渡视觉效果，能表达出运动感；三是补色配合，这种色彩配置对比鲜明，图形格外醒目鲜艳，能给人以很强的视觉冲击效果。下面我们一起欣赏几个色彩应用的优秀标志设计作品。

6.1.1　太阳蛋宠物店标志设计

太阳蛋（Sunny Side Up）宠物店是一家集宠物食品、用品、美容于一体的宠物商店。

太阳蛋宠物店标志以狗的侧面图形为主，将图形的线条转变成荷包蛋的视觉呈现，形成一个既像狗又像蛋的品牌标志（图 6-1）。在品牌色彩上，选用充满活力的黄色来传达品牌理念：宠物带给人们欢乐与和平。

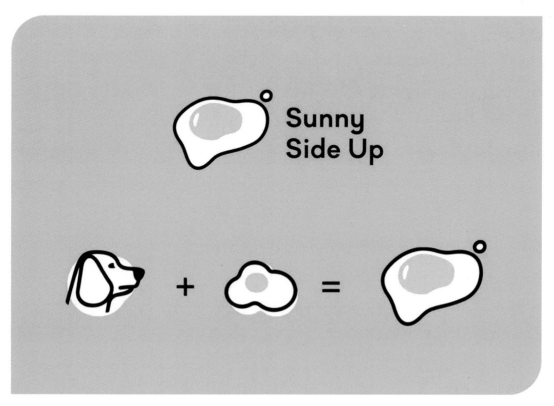

图 6-1

图 6-1 太阳蛋宠物店标志设计（K9 Design，2020）

6.1.2 萨吉奥比萨饼店标志设计

萨吉奥（Saagio）是意大利语"Sábio"的变体，是一家位于巴西大坎普的比萨饼店，制作著名且纯正的手工那不勒斯比萨饼。该比萨饼店采用新鲜的食材以及传统的食谱制作比萨饼，比大多数巴西比萨饼店提供更健康的产品。

萨吉奥比萨饼店标志以英文字母"Saagio"为主体，色彩上采用醒目的黄色与黑色搭配，因为黄色是与满足、温暖相关的色彩，能产生快乐和幸福的感觉，引人注目的黄色加上黑色，形成强烈的视觉效果，符合比萨饼店的品牌诉求（图6-2）。

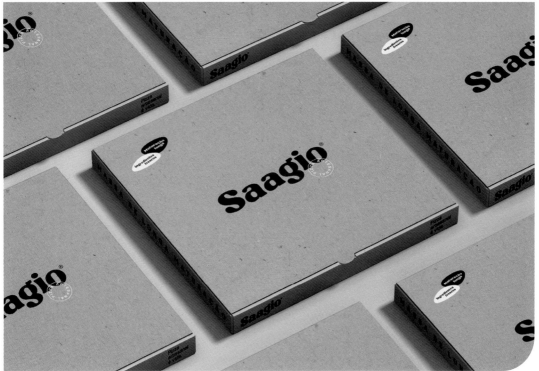

图 6-2 萨吉奥比萨饼店标志设计（Renato AB，2021）

6.1.3　无线电博物馆标志设计

无线电博物馆（Museo de la Radio）是墨西哥城展示通信系统历史的一家小型博物馆。

无线电博物馆的标志以无线电为灵感来源，无线电是以电磁波的形式进行传播的，因此设计师采用波浪线的形式组成"Museum"单词的首字母"M"（图 6–3）。在设计方面，三条交错的波浪分别代表了收音机、观众和场馆三种元素。在色彩方面，采用经典的红色、蓝色和黑色，使标志的视觉效果十分醒目。标志整体简约、流畅，具有很强的形式感。

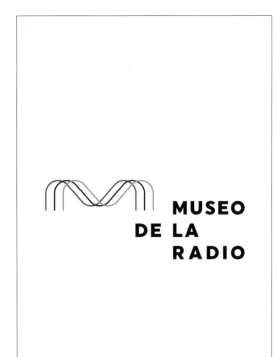

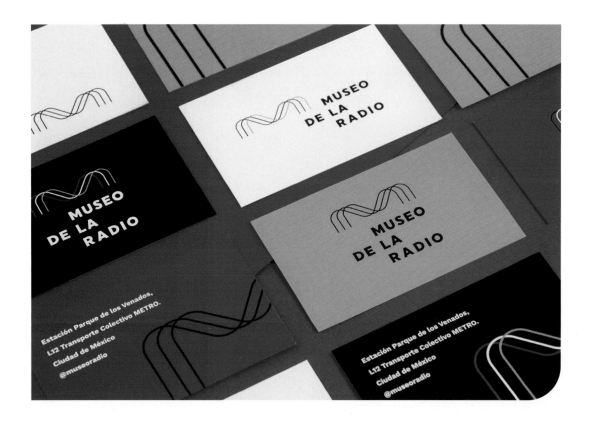

图 6-3 无线电博物馆标志设计（Estudio Albino，2019）

6.1.4 头脑风暴标志设计

头脑风暴（Brainstorming）是阿拉伯一个为创意人员搭建的交流经验和分享知识的平台，同时也欢迎其他人加入这个社区。社区成员之间可以分享想法与知识，也可以通过展示项目和灵感相互受益。

头脑风暴标志设计以"brain"的首字母"b"为原型，做变形处理，设计基于黄金比例，使其在视觉上更加平衡（图 6-4）。采用红、黄、蓝、绿等多种色彩，以思维泡泡的形式出现，象征小组成员的不同文化和水平，而各种色彩之间的交集则象征着小组成员相互分享他们的想法以产生新的想法。整个标志色彩虽多，但经过设计师的处理，色彩显得不杂乱且丰富。

图 6-4

logo spacing

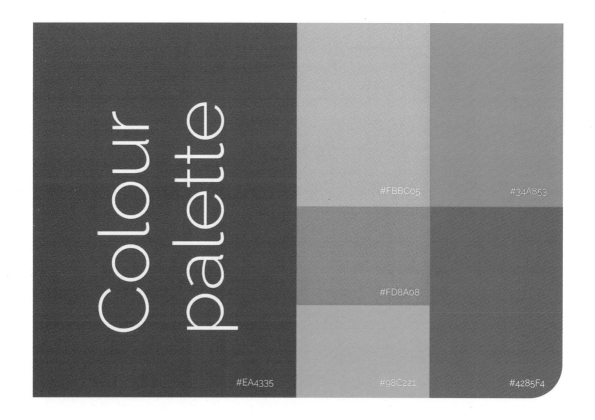

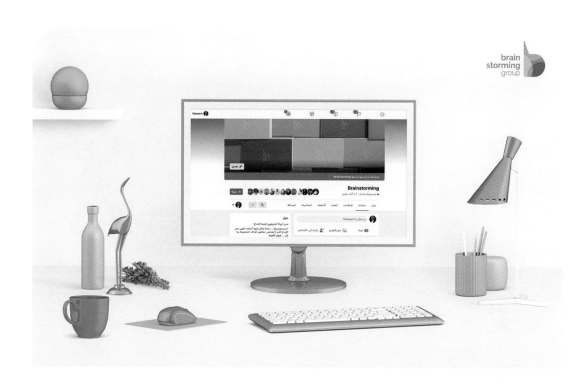

图 6-4 头脑风暴 标志设计 (Waseem Kadoura/Moe Selwaye，2021)

6.2 色彩构成与海报设计

　　色彩构成作为海报设计的一个重要视觉元素，是海报设计产生视觉冲击力和艺术感染力的一个重要组成部分。色彩构成在促进销售上具有举足轻重的作用，还有增加海报画面视觉美感的作用，并且能使海报设计的生命力增强，使品牌在消费者的头脑中留下深刻而美好的印象。总之，色彩构成在海报设计中的应用可以极大地增强其审美诱导力。色彩构成在海报设计中讲究新颖、独特、醒目，通常有经验的设计师往往运用单纯的、数量较少的色彩设计出最佳的视觉效果。另外，有的设计师善于利用非彩色产生独到的视觉效果，比如黑与白的对比胜于大绿大红的对比，整体更显得稳重朴实、诱人眼目。下面我们一起欣赏几个色彩应用的优秀海报设计作品。

6.2.1 2022 年奉化天然植物节海报设计

　　2022 年奉化天然植物节（Bongja Natural Plant Festival）海报将花朵作为主要图案，并以扁平化的形式进行呈现（图 6-5）。在海报色彩上，选用清新宜人的粉色和蓝色，既能引人注目，又能表现主题，营造出节日氛围。

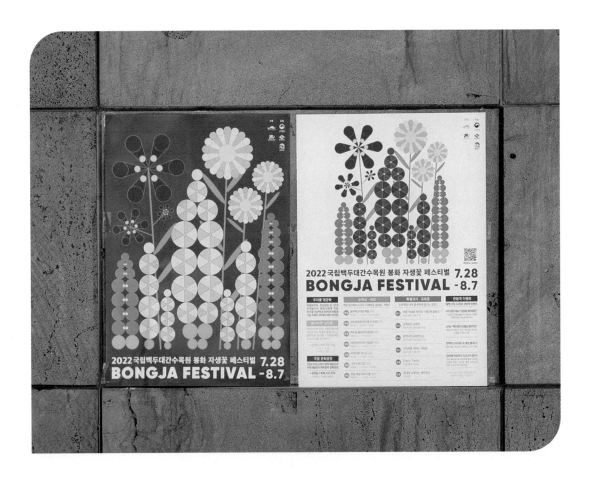

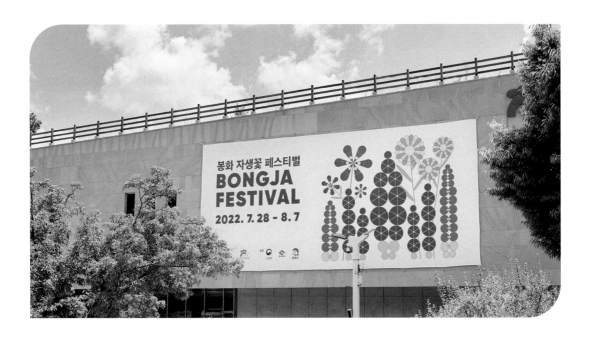

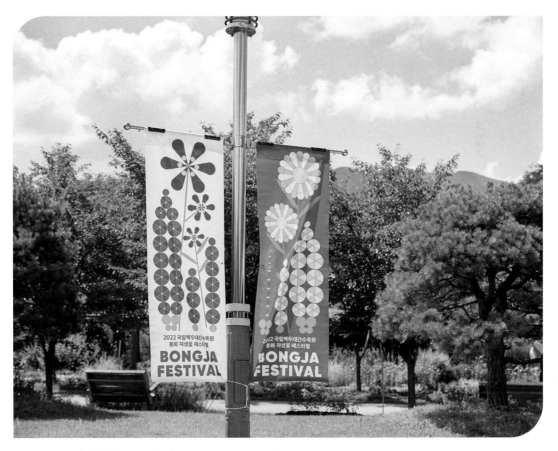

图 6-5 奉化天然植物节海报设计（Maum Studio ，2022）

6.2.2　蓝色乐队 20 周年心与灵魂巡演 2022 海报设计

　　蓝色乐队 20 周年心与灵魂巡演 2022 海报（BLUE 20th Anniversary Heart & Soul Tour 2022）由设计师 Cah Cam 设计，以蓝色为主色，灵感来自乐队的名字——蓝色（BLUE）（图 6-6）。

　　第一张海报灵感来源于 CD 播放器，播放着粉丝记忆中的蓝色乐队的歌曲。蓝色在画面中无处不在，并与白色、黑色形成鲜明的对比效果，海报整体显示出了对 20 世纪 90 年代至 21 世纪初的怀旧感。

　　第二张海报表达了蓝色星球在新时代的轨道上旋转的概念，细致的波浪线代表来自蓝色星球的音乐。此外，海报下方具有年代感的黑胶唱片的出现，则表达了对蓝色乐队回归的期待。

　　第三张海报采用网格式排版，整体显得严谨与均衡。海报主体图像由蓝色晶体与蓝色麦克风组合而成，表现出麦克风似乎由蓝色晶体生长而成，体现蓝色乐队的音乐在任何时代都经久不衰的设计理念。

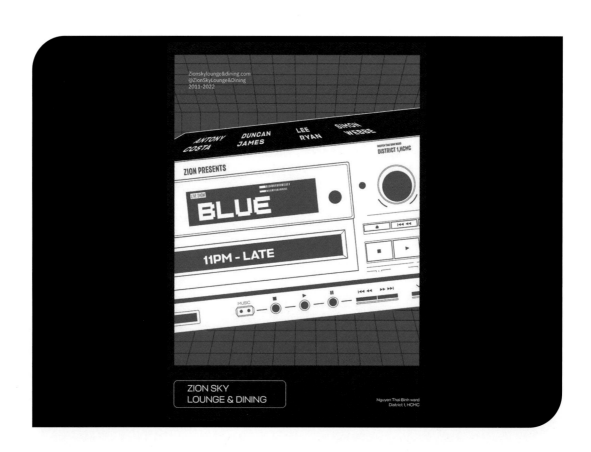

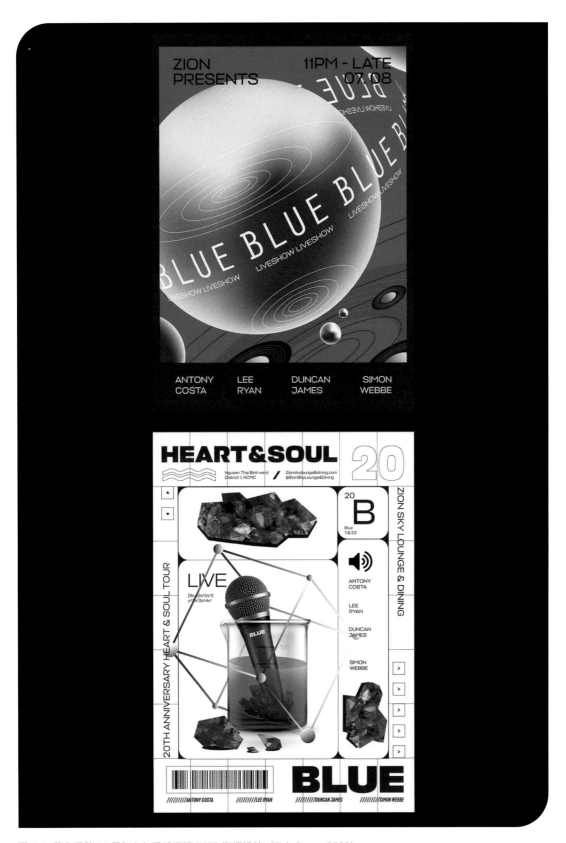

图 6-6 蓝色乐队 20 周年心与灵魂巡演 2022 海报设计（Cah Cam，2022）

6.2.3　丘夫节海报设计

　　丘夫节（CHUFF FEST）是圣彼得堡第一个大型的书籍图形节，设计师 Anna Gapeeva 为节日设计了节日活动海报（图 6-7）。

　　海报由文字和图形组成，文字注明节日的名称，并做立体化处理，周边穿插书本、画笔、铅笔等元素呼应节日主题，加上节日的吉祥物虎斑猫，猫的形象做了变形处理，使得画面俏皮而充满活力。色彩上选取蓝橙对比色，视觉效果更强。虎斑猫则保持黑白色调，增加画面层次，使海报整体充满动感与活力。

图 6-7 丘夫节海报设计（Anna Gapeeva，2021）

6.2.4 艺术地下室计时海报设计

艺术地下室计时（Art Souterrain Chronométrie）海报以香蕉为测量单位，表达时间流逝的概念，香蕉随着时间的流逝逐渐成熟直至衰败（图 6-8）。

海报以摄影的方式呈现，表现了香蕉在不同时间下的色彩变化，真实的色彩极具冲击力，香蕉从青黄色变为黄色直至变成棕色，一系列色彩的变化质疑了人与时间的关系以及在到期日之前消费的必要性。金属银色的背景上则唤起了计时仪器的科学精度。

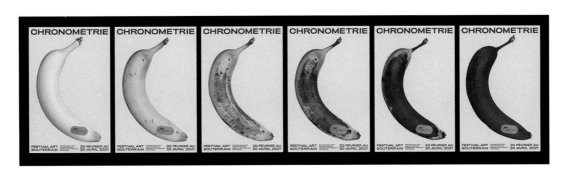

图 6-8

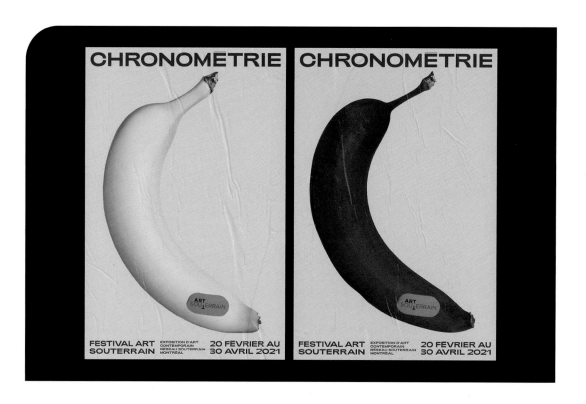

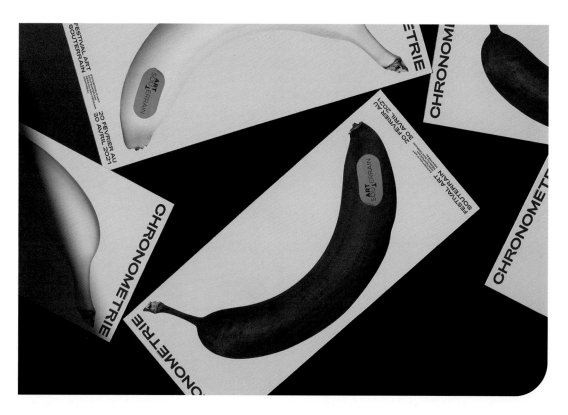

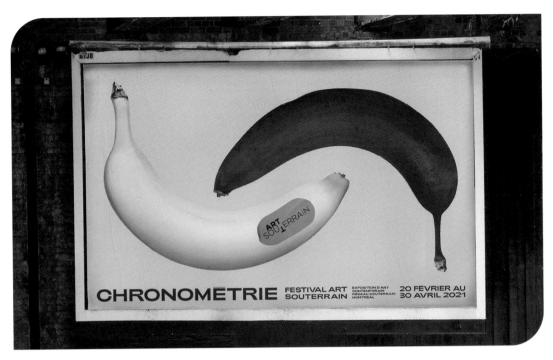

图 6-8　艺术地下室计时海报设计（Paprika Design，2021）

6.3　色彩构成与包装设计

　　包装是商品的"外衣"，其中色彩构成是最能打动人心的部分。色彩具有先声夺人的效果，在现代商品包装上具有强烈的视觉吸引力。瑞士雀巢公司的色彩设计师曾做过一个有趣的实验，他们将同一壶煮好的咖啡倒入红、黄、绿三种色彩的咖啡罐中，让人们品尝比较，品尝者一致认为绿色罐中的咖啡味道偏酸，黄色罐中的味道偏淡，红色罐中的味道极好。由此，雀巢公司决定用红色罐包装咖啡，赢得了消费者的一致认同。可见色彩构成在包装设计中具有重要地位。下面我们一起欣赏几个色彩应用的优秀包装设计作品。

6.3.1　阿曼托利蜂蜜包装设计

　　阿曼托利（Amantoli）是墨西哥一个蜂蜜品牌，其蜂蜜采用了墨西哥养蜂人代代相传的手工制法制成。传统的制法不仅保证了蜂蜜的品质，而且有助于应对蜜蜂和花卉数量的减少，使人们认识到蜜蜂在自然界中的价值和重要性（图 6-9）。

　　阿曼托利蜂蜜包装上的插图元素由花、蜜蜂和生产者的手构成，体现出蜂蜜手工制作的特点。在色彩方面，选取了橙、绿、蓝、紫四种色彩，这些色彩更易激起人们的食欲；在细节方面，设计师还做了烫金处理，显示出阿曼托利蜂蜜的高品质。

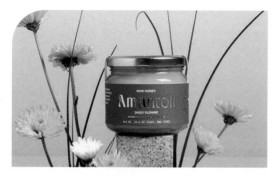
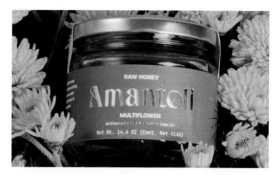
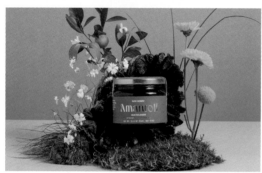

图 6-9　阿曼托利蜂蜜包装设计（Estudio Albino， 2022）

6.3.2　帕尔马咖啡馆肥皂包装设计

　　疫情流行时，世界各地的餐饮场所、娱乐场所和大型集会都受到了一定影响。为了健康，帕尔马咖啡馆（Café de Palma）设计了独具特点的肥皂送给消费者，以此提醒他们洗手的重要性，从而拉近与顾客之间的距离（图6-10）。

　　帕尔马咖啡馆的肥皂被设计成冰棒状，配以鲜亮的色彩，传达出热带的新鲜感，与帕尔马咖啡馆的整体风格相契合。肥皂的包装设计采用了"压凹"工艺，形成独特的质感；配色灵感来自大自然的鲜艳色彩和拉丁文化的风格，以金色为主，配以高纯度的红、橙、蓝、绿等色彩，形成鲜明的视觉效果，仿佛置身于热带的氛围中。

图 6-10　帕尔马咖啡馆肥皂包装设计（Estudio Albino，2021）

6.3.3　索特里护肤产品包装设计

　　索特里护肤（Soteri Skin）是为患有慢性皮肤病的人提供无类固醇护肤品的制造商和零售商。其公司名称来源于索泰莉亚（Soteria），在希腊神话中，索泰莉亚是代表安全和拯救的女神。

　　索特里护肤产品致力于实现皮肤中 pH 值的平衡，使皮肤始终处于被保护状态并防止自然界中的辐射。因此，包装设计采用几何图案来强调平衡和保护的概念；色彩上运用蓝紫、黄绿的渐变，体现清爽、自然、简约、时尚之感，符合护肤产品的定位需求（图 6-11）。

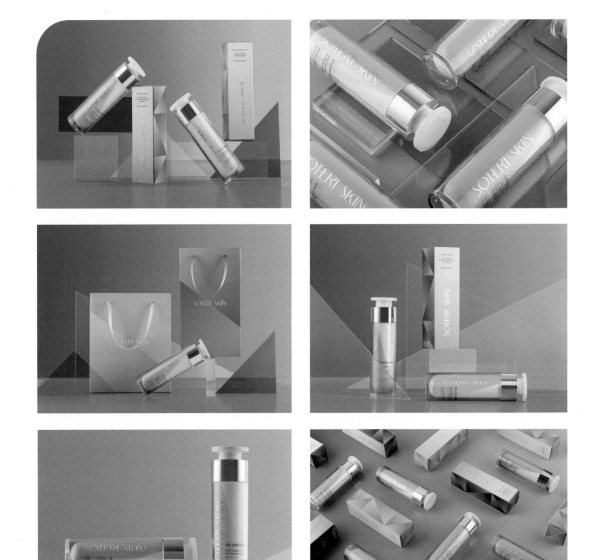

图 6-11　索特里护肤产品包装设计（Estudio Albino ，2022）

6.3.4　鼎立丰太妃饼年节礼盒包装设计

鼎立丰（Ding Li Feng）是一家从事饼干制作与销售的企业，其太妃饼年节礼盒以抢眼的色彩融合西方美学与东方古典文化，勾勒出现代化的时尚美感。

太妃饼年节礼盒包装设计基于植物元素进行简化绘制，并以圆润曲线加深典雅韵味，运用红绿对比色强化整体视觉，赋予礼盒犹如百花齐放的新生命。同时，配合烫金工艺凸显礼盒高贵，使包装散发出现代美感，让艺术更加贴近人心（图 6-12）。

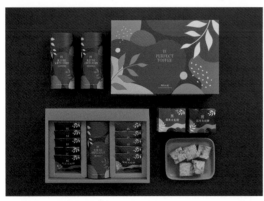

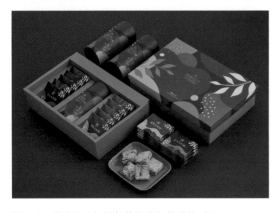
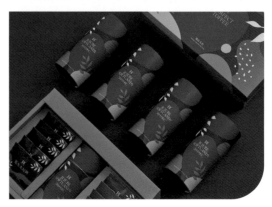

图 6-12　鼎立丰太妃饼年节礼盒包装设计（K9 Designn，2019）

6.4　色彩构成与书籍设计

书籍的封面除具有保护书芯的功能外，主要是通过其艺术设计来体现书籍的主题，反映其内在精神，从而影响读者对图书的认知。色彩作为书籍封面的视觉元素之一，常常先于图文被读者感知，书籍的色彩与书籍的内容、性质、写作风格密切关联。封面设计作为书籍精美的装饰，也可以将书籍的内容和精神进行高度的概括。色彩不仅能增加读者的阅读兴趣，而且可以帮助读者加深对书籍的理解。在琳琅满目的书籍中，最能吸引读者注意力的就是色彩，其次才是图像和文字。"色彩的感觉是一般美感中最大众化的形式。"充分发挥色彩在书籍封面设计中的视觉效果，可以引起读者深刻的情感共鸣。下面我们一起欣赏几个色彩应用的优秀书籍设计作品。

6.4.1　《古地图上的长城》书籍设计

《古地图上的长城》是一部研究中国长城的工具书。全书收录了分散于世界各地图书馆、博物馆、研究机构和私人收藏的古代舆图80种（册），约700幅，包括石刻图、木刻图、彩绘图，全面反映了中国历代长城，特别是明代长城的全貌。

作为一本收集长城古地图的图文合集，书籍所用的纸张材质轻盈，色彩厚重，具有怀旧复古的气质。书籍的三面切口均印有长城古地图，并以激光雕刻手法在上切口位置烙刻了书名，意象化地体现了历史的深度与厚度（图6-13）。

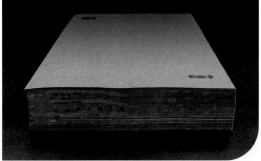

图 6-13　《古地图上的长城》书籍设计（KJ Design Studio，2022）

6.4.2 《做：中国 2021》书籍设计

《做：中国 2021》一书记录了 108 位当代华裔艺术家的艺术实践，封面粗大的黑体书名与醒目的橘色形成了简洁强烈的视觉感受，直击人心。

书籍采用传统的中国古线装，纸张使用宣纸。横开本筒子页上印有艺术家的姓氏名字，具有视觉上的引导，弯曲书籍翻阅时更具有别样的形态，富有美感。全书为中英双语，橙色、黑色的文本与艺术家的作品相互交错诉说，呈现出当代的设计语境（图 6-14）。

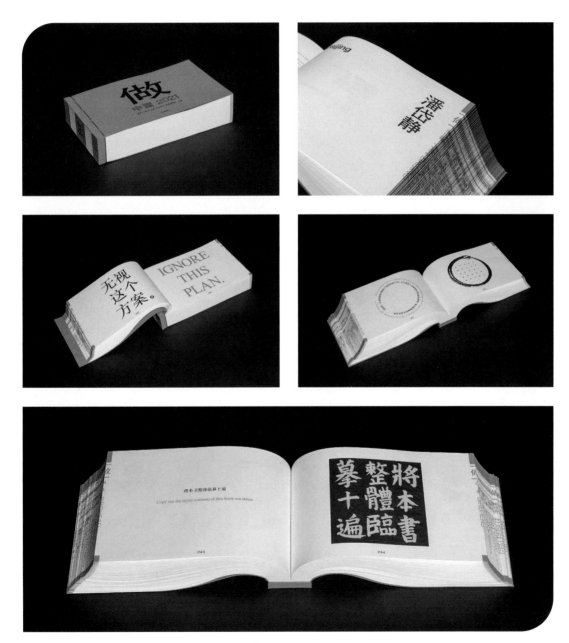

图 6-14 《做：中国 2021》书籍设计（PAY2PLAY，2022）

6.4.3 《乡关何处 —— 龙湾古建筑保护纪实》书籍设计

《乡关何处 —— 龙湾古建筑保护纪实》一书以图文并茂的形式记录了清中晚期以来的龙湾民居建筑特征以及龙湾城中村改造的故事，为龙湾古建筑建档，为城市留住"乡愁"。

全书编排布局极具特色，构成感极强。封面设计上尺寸短于书芯，且露出书名，与正文的页眉形成呼应，整体且统一。全书以虚线的规整方格来呈现建筑的立意，围绕着破与立的两个关键意识形态，在统一协调的状态下，所有图文内容都服从于纵横交错的方格线条之内，形成一种独特的设计语言。全书以黑白印刷为主，四色印刷为辅，书中章隔页采用特种纸印亮黄和模切、烫黑等工艺，将各部分内容进行了有秩序的区分，逻辑性强，符合纪实类图书的特点，形式与内容贴合度高（图6–15）。

图 6-15 《乡关何处 —— 龙湾古建筑保护纪实》书籍设计（陈天佑，2022）

6.4.4 《中国童谣翻翻乐》书籍设计

童谣是中华传统文化中的一颗璀璨明珠，也是孩子接触最早的文学形式之一。《中国童谣翻翻乐》一书立足于童谣与立体书的有机结合，以期借助立体书多元化的创意表现及游戏化的"动态"优势，为童谣这一古老的文学体裁注入全新的阅读体验，使其以好玩有趣、充满想象力的书籍形态，生动展现中国童谣特有的人文、艺术及教育价值。

全书选取十首中国童谣，由于每首作品的风格不尽相同，所以在不失套书一致性的同时，尽量赋予每本书不同的个性。每本书的立体呈现、色彩表现、图画表现、体量及纸张均不相同。具体的物化呈现方式包含纸张模切、透叠、折叠、拉伸及弹跳等，并通过不同的纸张（如彩色纸、纹理纸、白纸等）和不同风格的插图（如抽象、具象、写实、夸张等），去表现、传达童谣的内容和意境，让读者感受翻阅的乐趣，获得多方位的阅读体验（图 6-16）。

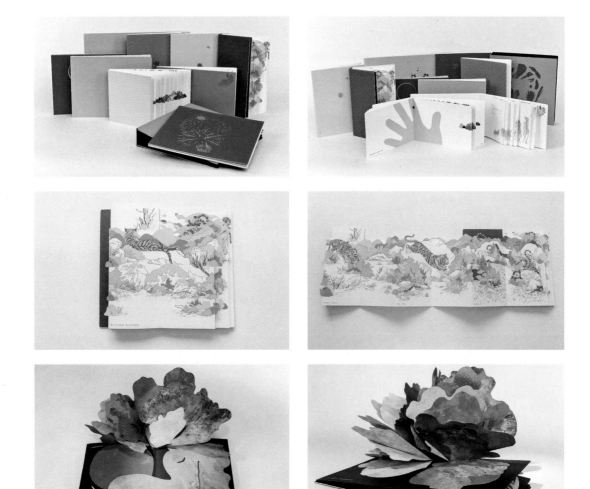

图 6-16 《中国童谣翻翻乐》书籍设计（友雅，2022）

6.5　色彩构成与网页设计

色彩具有拟人化的情感。在网页设计中，设计师可以利用色彩的纯度、明度、色相这三要素以及拟人化的特征，将网页内容与色彩的表现形式有机地结合起来，将网页的风格和特色体现出来，以达到突出主题、增加浏览量的目的。下面我们一起欣赏几个色彩应用的优秀网页设计作品。

6.5.1　植物 S044 电商网站网页设计

植物 S044 电商网站是一个售卖植物的网络电商平台，项目初衷是"早上醒来，看到眼前有 100 多种来自马来西亚、南美洲、丹麦和荷兰的高山植物，希望能够通过一种有趣的形式与大家分享这些绿色植物和生活"。

植物 S044 电商网站的网页选用黑、白、荧光绿为主要色彩（图 6-17）。一方面，简洁的色彩搭配可以表现出一种轻松愉快、热爱自然的生活方式，使该网页中独有的趣味性油然而生；另一方面，荧光绿在黑与白的对比下更加突出，可以清晰地展示并强调网站的售卖主体——植物。同时，荧光绿的饱和度、明度明显高于植物之绿，深化了植物在生活中的调和作用，突出了植物对人体的重要性。

图 6-17

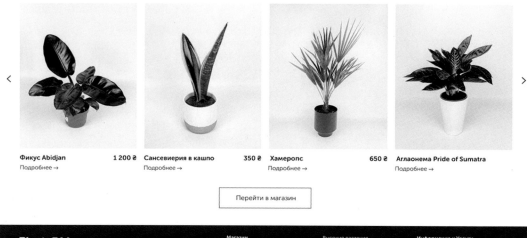

图 6-17　植物 S044 电商网站网页设计（Alina Vovk，2021）

6.5.2　测试门户网站 Testportal 网页设计

　　测试门户网站 Testportal 是一个为商业和教育用户提供解决方案的评估平台。网页主要内容部分采用绿色，使其既能营造清新与运动感，又能体现公司的环保意识。同时，黄色和淡紫色的应用，呈现出明亮、温暖的感觉，为网页带来多样性与活力（图 6-18）。

图 6-18 测试门户网站 Testportal 网页设计（Unikorns Team，2022）

6.5.3　Attic 网页设计

　　Attic 是一个电子商务平台，在这个平台上，任何人都可以建立并管理在线商店。网站的目标受众是小型企业，因此设计师创建了一个简单易懂的界面，用户可以设置商店并管理订单。

　　在色彩方面，网页以白色背景为主，配以黑色的文字，使整个网页体现出简约且现代的设计风格。此外，网页中还采用黄色和绿色进行点缀，除了具有装饰效果外，与无彩色形成的明显反差，也在无形中指引着客户，分辨出重点信息（图 6-19）。

图 6-19 Attic 网页设计（Unikorns Team，2022）

6.5.4 伦特里租赁公司网页设计

伦特里（Rentree）是欧洲一家公寓租赁公司，为顾客提供高层次且家具齐全的公寓，使其享受高标准的舒适生活。

伦特里租赁公司的网页设计采用网格化的排版方式，使浏览者易于理解。同时，搭配明度较高的红色、黄色、绿色，既吸引眼球，又透出清新自然之感（图6-20）。网站设计显得极为轻巧，背景使用木制纹理，向顾客传达自然感和以人为本的服务宗旨。

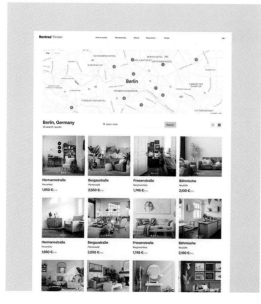 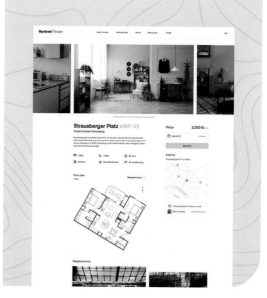

图 6-20 伦特里租赁公司网页设计（Unikorns Team，2022）

6.6 色彩构成与摄影艺术

色彩是摄影作品的重要元素，摄影在用色理论方面与绘画、设计等传统艺术是完全相通的，唯一不同的是主观与客观条件的支撑、发挥问题。摄影艺术创作的用色直接受到创作现场景物本身色彩的限制，特别是户外创作时，只能使用取景框去"框取"场景的原始色彩。因此，摄影师在拍摄创作时的用色是比较客观和被动的，不能像绘画、设计等艺术创作工作用色时那样随意而为。

也正是摄影创作工作中这种比较客观地记录场景原始色彩的特点，使摄影作品画面中的色彩构成显得更加重要。有时其摄影画面的色彩构成成为决定作品成功与否的者重要条件，所以色彩构成对摄影创作而言是重要的部分，是必须要了解和掌握的知识。下面我们一起欣赏几个色彩应用的优秀摄影艺术作品。

6.6.1 本·赞克作品集合

本·赞克（Ben Zank）出生并居住于纽约，其祖母于阁楼发现了一部宾得 ME Super 胶卷相机（Pentax ME Super），由此激发了他的摄影兴趣，于是在 18 岁时开始了摄影创作。本·赞克的作品表现为超现实主义风格，通常是对周围环境的自发反应，用来表达无法言表的情绪与心理感受。

在本·赞克的摄影作品中，多出现绿色自然与某一色彩的对比（图 6-21）。以其自由创作的部分作品为例，首先，黄色是画面着重凸显的色彩，其高亮、轻薄的色彩属性能够充分吸引观者视线；其次，黄色象征着智慧与和谐，在怪诞、超现实的画面中融入了轻松、和谐的氛围；最后，本·赞克的作品多以灰调、暗调呈现，其作为灰暗色调的伴色效果极佳，为画面增添一抹光亮，视觉感受更加通透、松弛有度。其作品在超现实的视觉主导下，极具叙事性与故事性，观者仿佛经历一场情节跌宕起伏的梦境。

图 6-21

图 6-21　本·赞克作品集合（2016 ～ 2017）

6.6.2 《眼睛》

鲁斯·哈萨诺夫（Rus Khasanov）是一名来自俄罗斯的视觉艺术家。其工作格言为"美无处不在"，并将该理念贯穿于其视觉作品中。哈萨诺夫希望通过视觉艺术、实验和即兴创作来表达自己强烈的情感，其作品的核心为展示艺术、科学与设计之间的协同，是紧密联系、相互加强的关系。

在其作品《眼睛》中，借眼球的纹理结构来表达"无尽、深远"的含义，以一种高纯度的色彩与黑色进行对比，色彩层次分明，来呼应主题中"境地、幻境"一词；选用具有神秘感、魅惑力的粉色、蓝色与紫色，三个色相进行渐变与融合，以突出表达虚幻、缥缈与无际之感，营造出似真似幻的神秘氛围，仿佛向观者展示着不同形态的、具有动态变化美感的眼睛世界（图6-22）。

图 6-22

图 6-22　《眼睛》（鲁斯·哈萨诺夫，2021）

6.6.3　《四色巴里·高迪》

　　博卢达（Boluddha）是一名旅行摄影师，专注于建筑的连贯世界与内部有机结构，利用其在全球各地的成长经历，来识别与构建自己的艺术创作。

　　博卢达的摄影作品《四色巴里·高迪》中的建筑是位于西班牙雷乌斯郊区的社会住宅综合体，为加泰罗尼亚建筑师里卡多·博菲尔的早期作品之一（图6-23）。这个街区被分成四个不同的区域，每个区域都以不同的色彩为主，包括蓝色、红色、黄色和绿色。进入不同区域，色彩随着光线发生变化，仿佛透过蓝色、红色、黄色或绿色的有色眼镜观察世界。整个摄影作品由4个色系组成，每个色系下又有不同纯度、明度的色彩形式，增添了这个色系下的色彩层次与视觉表现力。沉稳清爽的蓝色、热情洋溢的红色、积极乐观的黄色、轻松自然的绿色，多种色彩的交织，赋予作品无限的生机与想象力。在博卢达的摄影构图下，为该建筑空间增添了梦幻般的感受，增加了该建筑各元素——走廊、楼梯、平台之间的超现实体验，仿佛在混乱与秩序中创造了一种平衡，支配着人们的视觉感官。

图 6-23　《四色巴里·高迪》（博卢达，2021）

6.6.4 《舍夫沙万》

舍夫沙万（Chefchaouen）是摩洛哥的一个山城，被誉为"世界上的蓝色明珠"。顾名思义，这个村庄让观者完全沉浸在蓝色调中。蓝色是该城市景观的独有特征，天然的蓝色颜料也源于这个村庄。《舍夫沙万》系列摄影作品涵盖了当地建筑、居民和摄影师在舍夫沙万生活的 120h（图 6-24）。摄影师希望通过行走探访来了解这座城市的文化，并且能够捕捉到这座城市的深层精华。从 80 多个垂直楼层到各个角落，从日出到日落，记录这座城市生活中的美好时刻。

该系列摄影作品中的蓝色向观者展示了当地的风土人情与城市景观样貌，向观者传递了该城市独特的文化与得天独厚的色彩优势。作品中蓝色不仅不单调，反而在光影、角度的衬托下，更显纯净、平静、自由、广阔，让人想放下一切喧嚣，沉溺于这座城市的美好。画面中还囊括了植物的绿色以及一些具有强对比的橘色、红色，使这座城市更具有生命力与活力，既整体又具有亮点，令人过目不忘，被久久吸引。

图 6-24 《舍夫沙万》系列摄影作品（Tania De Pascalis/Tiago Marques，2018）

6.7 专题拓展：潘通

从 20 世纪开始，CMYK 模式（即四色印刷模式，基于减色法，以青色、品红色、黄色和黑色为基础色，通过套色表现出所有色彩的印刷方法）在彩色印刷行业大量普及。1956 年，M&I 莱文广告公司（M&I Levine Advertising）聘请化学家劳伦斯·赫伯特（Lawrence Herbert）为其打造标准化彩色印刷生产线，从此 CMYK 模式成为彩色印刷业的标准模式。1962 年，劳伦斯·赫伯特买下这家公司，这便是如今大名鼎鼎的潘通（Pantone）公司。

1963 年，潘通公司打造了一套权威而详细的配色系统，该系统可以精确地为设计师提供色彩参照，同时也使制造商无论用什么设备都可以准确重现同一种色彩。虽然很早之前人们就致力于打造这样的色彩系统，但最终只有潘通公司成功实现了这一目标。随着潘通公司的配色系统投入使用，印刷业发生了翻天覆地的变化。因为该配色系统以科学的方法描述、界定了不同色彩，从而使人们可以在任何地方都调配出精确、一致的色彩。如今，潘通公司的专利——潘通配色系统（PMS）已经成为全球的色彩行业标准（图 6-25）。

图 6-25 潘通色卡

1965 年，第一套为艺术材料设计的潘通配色系统发售，后来潘通将颜料、塑料、粉末涂料、屏幕技术、纺织品等都纳入配色系统，建立起一套通用的色彩语言。

1986 年，潘通色彩研究所（Pantone Color Institute）就消费者色彩偏好开展了研究，其内容包括色彩在心理学和设计中的作用。在这一过程中，公司也将色彩表和色彩指南以全新的方式联系在了一起。

1993 年，潘通公司在纽约时装周上宣布了当年的十大流行色。从那时起，很多时装品牌参考潘通色为其每一季的设计提供色彩指导。

从 2000 年开始，潘通的色彩专家就会通过对全球各个领域的变化，寻找一种能捕捉时代精神的色彩作为年度流行色。他们用色彩来表达全球的文化情感和态度，通常也能切中人们难以言明的内心，然后掀起一股新的色彩浪潮。每年的年度流行色都会被广泛应用到平面设计、工业设计和家居设计等各个领域，成为新的流行色。

　　随着整个人类艺术史的发展与演变，色彩能影响社会演进和文化更迭的轨迹，也映射进每个人的心理情绪、生活消费、社交表达。例如，2023年潘通年度代表色——非凡洋红（Viva Magenta 18-1750），被称为是"非常规时代的非常规红色"（图6-26）。非凡洋红是一种充满活力和微妙的红色，它不仅体现了打造更加积极的未来所需要的力量和活力，还诉说着当今世界的多样性。

图6-26　2023年潘通年度代表色——非凡洋红（Viva Magenta 18-1750）

6.8 思考练习

◆ 练习内容

1. 运用色彩构成原理，完成 3 个标志设计作品，题目自拟，尺寸：20cm×20cm。

2. 运用色彩构成原理，完成一幅包装设计作品，题目自拟，尺寸：20cm×20cm。

3. 运用色彩构成原理，完成一幅书籍封面设计作品，题目自拟，尺寸：20cm×20cm。

4. 运用色彩构成原理，完成一幅海报设计作品，题目自拟，尺寸：20cm×20cm。

◆ 思考内容

1. 理解色彩构成在视觉传达设计中的应用类型，区分不同应用类型的相同点与不同点。

2. 了解近几年的潘通流行色号。

更多案例获取

[1] 约翰内斯·伊顿.色彩艺术 [M].杜定宇，译.北京：世界图书北京出版公司，1999.

[2] 廖景丽.色彩的构成艺术 [M].西安：西安交通大学出版社，2014.

[3] 崔生国.色彩构成 [M].武汉：湖北美术出版社，2009.

[4] 伊达千代.色彩设计的原理 [M].悦知文化，译.北京：中信出版社，2011.

[5] 李鹏程，王炜.色彩构成 [M].上海：上海人民美术出版社，2003.

[6] 金容淑.设计中的色彩心理学 [M].武传海，曹婷，译.北京：人民邮电出版社，2011.

[7] 廖景丽.色彩构成与实训 [M].北京：中国纺织出版社，2018.

[8] 李超德.设计美学 [M].合肥：安徽美术出版社，2004.

[9] 李泽厚.美的历程 [M].北京：中国社会科学出版社，1986.

[10] 郑静群.色彩构成 [M].石家庄：河北美术出版社，2018.

[11] 史晓楠，丰硕，杨莉.色彩构成 [M].大连：大连理工大学出版社，2016.

[12] 朱辉球，刘士良.色彩构成 [M].北京：北京理工大学出版社，2020.

[13] 于国瑞.色彩构成 [M].北京：清华大学出版社，2019.

[14] 张晶.设计简史 [M].3 版.重庆：重庆大学出版社，2015.

[15] 陈晨，王丰，刘新.设计色彩 [M].南京：南京大学出版社，2021.

[16] 张静，马文娟，向颖.色彩构成 [M].武汉：华中科技大学出版社，2020.

[17] 郭茂来，秦宇，杨亚萍.色彩研究的角度和方法 [J].嘉兴学院学报，2008(3)：87-90.

[18] 周林，吴卫.约翰内斯·伊顿作品探析 [J].艺海，2013(5)：87-89.

[19] 黄斌斌.论蒙德里安创作中色彩语言的时代意义 [J].美术教育研究，2012(7)：30-31.

[20] 王旭.重塑色彩之生命——论色域画派先驱人物马克·罗斯科的艺术流变 [J].南京艺术学院学报 (美术与设计版)，2013(5)：161-164.

[21] 于淼.罗伯特·德劳内的纯粹绘画风格研究 [D].锦州：渤海大学，2018.

[22] 张茜.毕加索绘画风格研究 [J].艺术评鉴，2018(14)：58-59.

[23] 刘晓瑜，游月秋，马晓燕.网页设计中色彩的运用 [J].品牌 (下半月)，2015(1)：190.

[24] 茍雁.色彩构成在数码摄影创作教学中的应用探讨 [J].成都大学学报 (社会科学版)，2014(4)：126-128.

[25] 杨文丽.罗伯特·德劳内的"俄尔普斯主义" [D].曲阜：曲阜师范大学，2021.

本书内容的电子课件请联系 juanxu@126.com 索取。